東西方傳統宗教繪畫

敦煌壁畫×精緻唐卡×坦培拉，在宗教畫中
看見藝術家的匠心獨運以及人性之美善

藝術，源自於人們對心靈之美的渴望；
宗教，誕生於人們對美好世界的希冀。
當兩者結合在一起，精緻的宗教繪畫應運而生！

一本書帶你遍覽東西方的
傳統宗教藝術，不必親臨
現場，也能感受歲月淘洗過的莊嚴之美；
除了歷史源流、象徵意義之外，更能一窺背後的製作祕辛！

吳守峰——編著

目 錄

目錄

序

　　宗教往往借助形象化的語言進行傳播，這也是佛教被稱為「像教」的原因。這些圖像並非單純的觀賞對象，對於佛教僧侶，就如《觀佛三昧海經》中所說：「佛為法王，能令人得種種善法，是故習禪之人先當念佛。念佛者，令無量劫重罪微薄，得至禪定。至心念佛，佛亦念之。如人為王所念，冤家債主不敢侵近。念佛之人，諸餘惡法不來擾亂；若念佛者，佛常在也。云何憶念？人之自信，無過於眼，當觀好像，便如真佛。」

　　對於世俗之人，就如 6 世紀時額我略教皇所說：「文章對識字的人能造成什麼作用，繪畫對文盲就能造成什麼作用。」所以，《唐朝名畫錄》記吳道子畫地獄變，「京都途沽漁罟之輩，見之懼罪改業者，往往有之，率皆修善」。在這裡，宗教不同，東西有異，但是在利用圖像「說明宗教真理以便想像」方面，卻有驚人的一致。建築作為人造的空間，聖域中的壁畫自然就承擔起了載體的功能，只是由於文化的差別，同是以線條為主，印度在線條中參以凹凸法，向達說：「印度畫傳入中國，其最引人注意與稱道者亦為此凹凸法一事，與明、清之際西洋畫傳入中國之情形正後先同轍。」唯西洋畫並非一般所理解的油畫，還有溼壁畫、坦培拉等等不同的創作手法。我常想，如果

古代能夠讓東西方不同技法之間的藝術家同臺競技，一定能夠
異彩紛呈。

「技近乎道」，中外皆然，在壁畫的繪製過程中，為了達到
更好的表現效果，在料、工、形、紋等方面，各種類別的藝術
工匠都在盡力做著潛心的探索，材料強烈地影響著工藝，北宋
李誡的《營造法式》對壁畫的地仗製作有一段描述：「造畫壁
之制，先以粗泥搭絡畢，候稍乾，再用泥橫被竹篦一重，以泥
蓋平，又稍乾，釘麻華，以泥分披令均，又用泥蓋平；以上用
粗泥五重，厚一分五厘。若拱眼壁，只用粗泥各一重，上施沙
泥，收壓三遍。方用中泥細襯，泥上施沙泥，候水胀定，收壓
十遍，令泥面光澤。凡和沙泥，每白沙二斤，用膠土一斤，麻
搗洗淨者七兩。」

這樣一個工序，也許一個工匠並不知道為什麼是這樣，師
徒相傳，壁畫也能夠繪製，但是，我相信在形成這樣一個原則
之前，一定有許許多多的工匠「試錯」，為什麼是一重而不是
四重？為什麼是七兩而不是一斤？這些都是經過工匠對材料
摸索之後的經驗總結，只是，這種總結沒有形成理論層面的分
析。我們現在常說工匠精神，工匠精神在我看來就是憑藉經驗
總結而臻於化境的技藝展現，這樣的展現近乎「道」，但還不是
「道」。提起技，我們就會想起工匠，想起工匠精神，似乎現
在許多藝術形式的衰落都是因為工匠能力不足，其實「三分匠

人七分主人」，沒有知「道」的主人，哪裡能奢望有「近乎道」的技藝。現代教育體系的發展，我們不再會囿於「教會徒弟，餓死師傅」的狹隘心理，但是，對於傳統技藝的繼承和發揚，要既能傳藝，又能授道，並非易事。本書旨在促進不同的壁畫技法之間的學習，一有利於傳承，二有利於交流，共同促進當代壁畫藝術的發展，是一件值得推廣的事情。

序

引言

東西方傳統繪畫的共同特點，是強調內容描述，不同點是技法中媒介的區別。

傳統，表現一種文化概念，代表過去文化特色的典範。對傳統的繼承，絕非為了「普及」古代文化，而是從現代文明的視角看待傳統學科的意義，並借助最新的科學技術、分析方法，以及社會變化的最新理論了解傳統。在本文中，東西方傳統繪畫的主要形式指的是宗教美術。

藝術是物質與精神相融合的產物，宗教是內心的訴求和虔敬，是人類社會生活中的重要文化現象。在宗教成為支配、主導社會意識形態的上層建築時，宗教美術對於人類進步的影響是巨大的。黑格爾認為宗教與藝術之間的相互關係是：

「最接近藝術而比藝術高一級的領域，就是宗教。」[01] 並且「宗教往往利用藝術來使我們更好地感受到宗教真理，或是用圖像說明宗教真理以便想像；在這種情形之下，藝術確實在為和它不同的一個部門服務」[02]。李澤厚指出：「宗教藝術首先是特定時代階級的宗教宣傳品，它們是信仰、崇拜，而不是單純觀賞的對象，它們的美的理想和審美形式是為其宗教服務

01　黑格爾：《美學》第 1 卷，朱光潛譯，商務印書館，1979，第 132 頁。
02　黑格爾：《美學》第 1 卷，朱光潛譯，商務印書館，1979，第 130 頁。

的。」[03] 對於東西方繪畫，包括宗教美術的起源問題，不同的學者立場不同，角度不同，得出的結論也不盡相同。6世紀末，教宗聖額我略一世（Sanctus Gregorius PP. I）說：「文章對識字的人能起什麼作用，繪畫對文盲就能起什麼作用。」[04] 由此，可以顯見美術的力量。

徐建融指出：「所謂宗教美術，絕不是指單純以宗教為內容或題材的美術，而是指服務於並服從宗教行為的美術。真正意義上的宗教美術，首先是從宗教宣傳的功能上被加以認可的。」[05]

汪小洋則明確地強調：「凡是具有宗教儀式性質的美術作品都屬於宗教美術範疇，反之則只是宗教題材的運用，屬於世俗美術範疇。」[06]

佛經上說，釋迦牟尼佛正法事五百年，像法事五百年。像法，就是以造像教化民眾。歷史上，宗教不單單是為美術提供了創作題材，成為美術表現的對象，而且宗教的理想、教義的儀軌對形象思維的處理、審美觀念的介入、藝術表現形式等方面都提出了很高的要求。

作為世界三大宗教，古今中外，概莫能外都是圍繞自己的信仰，創造並完善了一套龐雜豐富的圖像化體系。但信仰的

03　李澤厚：《美的歷程》，文物出版社，1981，第107頁。
04　貢布里希：《藝術的故事》，范景中譯，三聯書店，1999，第135頁。
05　徐建融：《美術人類學》，黑龍江美術出版社，2000，第205頁。
06　汪小洋撰：〈宗教美術的宗教行為性質思考〉，《民族藝術》，2007（4）。

差異導致宗教美術作品所表現的題材，所反映的內容，所使用的語彙有極大的差別。古希臘的帕德嫩神廟、印度的阿旃陀石窟、中國的敦煌莫高窟、日本的法隆寺、柬埔寨的吳哥窟，這些著名的宗教聖地遺留下來的雕塑與壁畫，大都成了表現宗教思想最有效、最純粹的呈現方式，也成為人類最寶貴的文化遺產。比較而言，佛教美術在三大宗教中的歷史最長，影響的人口最多，基督教美術傳播的地域則最為廣泛。

「東西方宗教信仰固然有其相異性，但就其運用圖像的象徵系統為宗教服務這點而言卻是相通的。因此在對中國宗教美術進行研究時，同樣可以借鑑西方宗教美術的研究方法。」[07]

藝術家要有觀念，更重要的還要有把觀念視覺化的技能。庖丁解牛說的是技術從有法到無法的過程，最終達到「技進乎道」。今人以為諳熟技巧會影響藝術性，程會昌說：「不知而能者有之矣，未有不能而知之者」。過去，我曾提出宗教繪畫比較研究方向主題的研究計畫，並順利得到支持；時至今日，該計畫已按初衷順利舉辦了三年。這些年來，透過課程梳理和教學磨合，將東西方宗教美術平面繪畫的主要表現形式 —— 乾壁畫、溼壁畫、坦培拉、唐卡等進行了比較性的教學研究。既然是比較，就少不了細節的描述，所以本書也是類似實踐性質的工具手冊。

07 劉偉東：《圖像學與中國宗教美術研究》，《新美術》，2015（3）。

引言

第一章

中國宗教繪畫源流

第一章 中國宗教繪畫源流

　　中國的宗教美術形態與類型多元而複雜，金維諾、羅世平的《中國宗教美術史》按照宗教類別區分宗教美術，其演化過程，從中國早期的巫教祭祀美術、佛教美術、道教美術以及元明清時期興起的伊斯蘭教、基督教、全真教、藏傳佛教等[01]；汪小洋則基於宗教美術的儀式性質，將中國宗教美術分為道教美術、本土化佛教美術、墓葬美術和民間美術四種類型。從目前宗教美術的研究成果來看，基本上已經形成了一些專門的研究領域，如佛教美術和道教美術等。以上綜述或專著，對於我們系統的深入研究提供參考並指引了方向。

　　中國傳統繪畫技法的研究離不開對實物的觀察，而大部分絹本與紙質材料的實際壽命只能讓我們溯源到魏晉前後。隨著考古發掘和保護措施的逐漸完善和相對的科學化，今天我們能夠見到年代最早的繪畫作品，距今已經有兩千多年的歷史。

　　長沙戰國楚墓出土的〈鳳夔人物帛畫〉、〈人物御龍帛畫〉是至目前為止發現的僅有的兩幅戰國帛畫，作為招魂幡的帛畫，由於其特殊的使用功能與埋藏技術及環境因素，使我們得以管窺其美。帛畫的出現，說明戰國時期的繪畫藝術在造型、畫技、著色和布局等方面，都已達到一定的水準和特色。而作為當時藝術或裝飾的主要載體，比如在宮廷建築中，壁畫則擔當了中國傳統藝術的很多重要內容以及表現手法和形式的重任。

01　金維諾、羅世平：《中國宗教美術史》，江西美術出版社，1995。

巫鴻認為:「研究宗教藝術包括佛教石窟繪畫有一個總的原則,即單體的繪畫和雕塑形象必須放入其所在的建築結構與宗教儀式中去進行觀察。這些形象不是可以隨意攜帶或單獨觀賞的藝術品,而是為用於宗教崇拜的某種特殊禮儀結構而設計的一個更大的繪畫程式的組成部分。」[02]

千百年來,佛教圖像的表現風格發生了很大的變化。早期佛教拒絕偶像崇拜,隨著宣揚和普及佛教教義的需要,1世紀左右,釋迦牟尼的畫像在印度北部出現,並逐漸從象徵性符號發展出形式完備、題材豐富的佛教美術。大約在東漢明帝年間,佛教隨著地域間經濟的交流,由絲綢之路傳播至新疆一帶,並逐漸東傳至朝鮮半島和日本。在兩千多年的發展歷程中,佛教繪畫的早期造像圖式尚缺乏足夠的實物進行系統性的研究,作為中國繪畫四大主流文化脈絡(宮廷畫、文人畫、宗教畫、民間美術)之一的宗教畫體系,填補了漢唐以來的作品佚失狀態下的繪畫研究,特別是色彩系統在創作中很多第一手資料的實物價值,也可以說是中國重彩畫藝術表現之源頭。

02　巫鴻:《禮儀中的美術 ── 巫鴻中國古代美術史文編》,三聯書店 ,2016,第352頁。

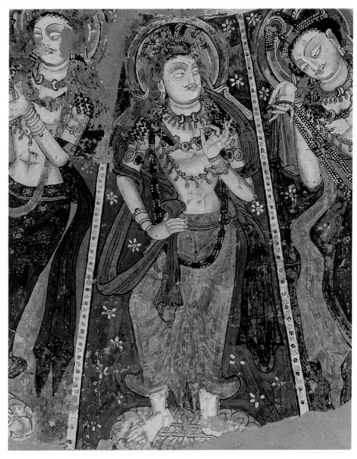

庫木土拉新 1 窟 現狀摹寫 皮紙 礦物色 72.5cm×91cm 石東玉 2006 年

　　石窟寺作為佛教藝術的綜合體，集建築、壁畫和雕塑為一體，是研究宗教史不可多得的素材，同時也為我們了解早期藝術典範提供了實證。

中國境內最早的石窟寺，目前可知是 3 世紀在新疆拜城修建的克孜爾千佛洞。初期的伽藍以供奉佛陀的建築為主體構成，佛像開始普遍地供奉，並由大月氏經過疏勒、高昌、于闐、龜茲等地逐漸傳到河西四郡（敦煌、張掖、武威、酒泉）和中原。當時，佛的形象不同於古代新疆土著居民的蒙古人種臉型，顯然具有雅利安人的洋人容貌特徵：高鼻、細眼、薄唇。在龜茲壁畫中可以非常明確地看到這個外來宗教的特徵。7 世紀，龜茲王國的佛教達到極盛。克孜爾石窟壁畫，既有漢文化的影響，對外來文化藝術也有選擇性地吸收、接受。首先，克孜爾石窟壁畫先用線條，勾畫出人物形體，再用礦物顏料，如赭石、紅土之類顏料平塗分染出豐富光潤的肌膚，這種具有獨特風格的「暈染法」（airika），也稱凹凸畫法，即在輪廓線內邊緣部分施以較深的色彩，逐漸向內暈染，變成較淺的顏色，呈現圓渾凸起的幻覺。「在印度巴利語文獻中表達凹凸法的術語是『深淺法』（vattana）和『高光法』（ujjotana）。深淺法是以色彩的深淺表示物體的凹凸，既包括深淺色彩漸變的暈染，也包括深淺不同的平塗色塊的強烈反差，還包括以深色背景襯托淺色前景中的主體形象（反之亦然）。」[03]

　　向達說：「印度畫與中國畫俱以線條為主。唯印度畫於線條中參以凹凸法，是以能於平面之中呈立體之勢。其畫人物，如

03　王鏞：〈凹凸與明暗 —— 東西方立體畫法比較〉，《文藝研究》，1998（2），第 127
　　頁。

17

手臂之屬，輪廓線條乾淨明快，沿線施以深厚色彩，向內則逐漸柔和輕淡，遂呈圓形。是即所謂凹凸法也。阿旃陀以及錫蘭之錫吉里耶諸窟壁畫，其表現陰陽明暗，皆用此法。印度畫傳入中國，其最引人注意與稱道者亦為此凹凸法一事，與明、清之際西洋畫傳入中國之情形正後先同轍。」[04]

　　8 世紀後期佛教在龜茲地區的影響逐漸衰落。但西域佛教繪畫在內容、表現形式和技法所呈現出的新穎，開闊了中原畫家的視野，當佛教東進陽關以後，逐漸和漢文化並行發展且慢慢融合，使得中國繪畫有了精彩紛呈而多樣化的表現。佛教傳入中國之初，便與中國的道家思想有了神祕的契合。漢明帝遣「郎中蔡愔，博士弟子秦景等使於天竺，寫浮屠遺範」，並「令畫工圖佛像，置清涼臺及顯節陵上」[05]。蜀僧仁顯《廣畫新集》記載：「昔竺乾有康僧會者，初入吳，設像行道，時曹不興見西國佛畫，儀範寫之，天下盛傳曹矣。」[06] 三國時，康僧會等人攜印度佛像範本至吳傳佛教，「以圖畫佛像為弘道的第一方便」[07]。曹不興透過摹寫學繪佛像以供禮拜，或圖寺壁以助莊嚴，被稱為「佛畫之祖」。《古畫品錄》將之列為上品，居顧愷之上。另外《歷代名畫記》中還記載荀勖、衛協、晉明帝等人和曹不興一樣，都是運用印度佛畫技法畫佛像。因此，也可以說

04　向達：《唐代長安與西域文明》，三聯書店，1957，第 409 頁。
05　呂思勉：《秦漢史（下）》，北京聯合出版社，2014，第 791 頁。
06　《圖畫見聞志》卷一第 7 頁〈論曹吳體法〉，江蘇美術出版社，2007。
07　潘天壽：〈佛教與中國繪畫〉，《東方藝術》，2015（12）。

明東晉以前的中國佛像，一直沿襲從印度流傳過來的造型以及凹凸暈染畫法，還沒有融入中國人的審美習慣進行再創造。

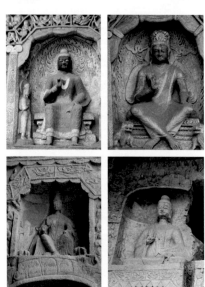

這組圖可以明顯地對比出雲岡石窟佛造像的風格變化，上兩張為明顯的早期風格，外來文化痕跡明顯；下兩張則融入了中國漢刻風格，人物形象清瘦俊美，比例適中，形成了美術史所言之「瘦骨清像」。

第一章　中國宗教繪畫源流

　　前秦建元二年（366），僧人樂僔在敦煌開鑿第一個洞窟坐禪修行，不久，法良和尚在樂僔的禪窟旁又開鑿了一個石窟。莫高窟由此發端並延續千年，今天的遺存依然可以想像當年的蔚為大觀。敦煌的石窟建築形制、彩塑藝術風格、壁畫造型特徵等方面都充分吸收西來佛教藝術範式，比如北朝前期彩塑，藝術風格明顯含有印度犍陀羅佛教藝術、摩突羅佛教藝術的元素。早期壁畫人物造型，也採用了印度的凹凸暈染法和高光法描繪。在很多重要洞窟中，深奧的教義透過壁畫的裝飾色彩在石窟的四壁及窟頂描繪出複雜的場面，托襯置於佛龕主要位置的彩塑偶像。透過這種立體塑像與平面形象的組合，礦物質顏料清新明快的色彩搭配，線條灑脫勁秀的造型韻律，交相輝映，相得益彰。正是由於東來西往的多種形式與手法在西域地區的碰撞融合，使得當時壁畫造型藝術的表達在一定規範下亦能脫離形式而顯自由。

　　魏晉南北朝是中國民族大融合的時代，戰亂紛爭，民生疾苦，為佛教的發展提供了傳播的土壤並逐漸蔓延於中國各地，「南朝四百八十寺，多少樓臺煙雨中」描寫了當時江南佛教的隆盛。這個時期北魏的壁畫還是較多保留了印度佛畫的風格，如佛陀仍是高鼻梁、高眉弓，眉毛似西域人之劍眉；菩薩多有鬍髭，天女豐乳、細腰、肥臀等，這種西域造型從審美上無法引起人們崇拜的意識，從思想感情上，就需要有藝術家融會中

國傳統繪畫方法，又要滲入中國人認為「神聖」的形象。許多繪畫、雕塑名家投身於佛教美術的學習借鑑並進行大膽改革，創作中不斷將外來佛教美術樣式與中國傳統藝術相結合，符合時代審美需求的樣式與風格應時而生。

《歷代名畫記》記載了戴逵在製作佛像的過程中「曾造無量壽木像，高六丈，並菩薩，逵以古制樸拙，至於開敬不足動心，乃潛坐帷中，密聽眾論，所聽褒貶，輒加研詳精思，三年刻像乃成」，最終適應了中國民眾的審美要求，於是就「前後征拜終不起」[08]。「其後北齊曹仲達、梁朝張僧繇、唐朝吳道玄、周昉各有損益。」[09] 可以說明戴逵對於道釋繪畫貢獻的重要性。同時代的顧愷之，平生畫過很多佛教題材的作品，其畫維摩詰像，與戴逵手製佛像、獅子國進獻玉像並稱瓦官寺三絕。北齊朝散大夫曹仲達「其勢稠疊，衣服緊窄」的風格有「曹衣出水」之譽，我們都可以從北朝的石窟造像中看到這種異邦色彩。

08　何志明、潘運告，《唐五代畫論·歷代名畫記》，湖南美術出版社，1997，第211頁。

09　同上，第212頁。

　　作為石雕，從雲岡造像（雲岡古稱「武州塞」或「武州山」，《魏書·釋老志》卷一百一十四記載：「曇曜白帝於京城西武州塞鑿山石壁，開窟五所，鐫建佛像各一，高者七十尺，次六十尺，雕飾雄偉，冠於一世。」）典型的第二十窟可以看出早期雕鑿特徵和藝術風格，從北魏遷都洛陽之前的神態安靜、氣勢雄渾、風格古樸，逐漸過渡到後來的「秀骨清像」之削肩體長、形象俊秀、風格飄逸，再到北齊、北周時期造像整體風格開始向敦厚樸實過渡，在淵源於犍陀羅樣式影響下，匠師們沒有生搬硬套，包括動植物形象，都充分結合民族特色，逐漸為隋唐佛

像漢民族形式化的風格發展奠定了基礎。

　　「雕刻藝術是與畫風相一致的。」[10] 隋代佛教繪畫，比南北朝雖無甚進展，但以《維摩所說經》、《妙法蓮花經》、《彌勒成佛經》等為內容的繪畫，充分注意人物內心性格的刻劃，從藝術的角度掌握了佛的精神儀態和情韻風致。正如潘天壽所言：「然李雅及西域僧人尉遲跋質那，印度僧人曇摩拙叉等，都時常以西方佛像及鬼神等，為隋代繪畫中的中心人物，又印度僧人拔摩曾作十六羅漢圖像，廣額密髯，高鼻深目，直延傳到現在，還表現著高加索人種的神氣。」[11]

　　及至隋唐時期，國家大一統局面形成，「君子之於學，百工之於藝，自三代歷漢，至唐而備矣」。佛教東漸加深了東西文化交流的廣泛，更重要的是統治者對宗教的熱衷和倡導，大肆興建各種佛教石窟寺院，「上有所好，下必甚焉」，寺觀壁畫也就成為這個時期繪畫表現的主流樣式。據《歷代名畫記》卷三〈兩京寺觀畫壁〉記載唐武宗會昌毀佛以前，長安、洛陽兩地的寺廟壁畫就多達 124 處。唐代著名畫家閻立本、尉遲乙僧、吳道子、王維、周昉等人幾乎都參與壁畫創作，使得壁畫的題材和技巧都達到空前的水準，並有形成個性鮮明的「張家樣」、「吳家樣」等藝術樣式，恰如曹植〈美女篇〉中「羅衣何飄飄，輕裾隨風還」描述的那種線條飄逸的風格。在敦煌壁畫唐代洞

10　閻文儒：《雲岡石窟研究》，廣西師範大學出版社，2003，第 235 頁。
11　潘天壽：《佛教與中國繪畫》，《東方藝術》，2015（12）。

窟中，特別是飛天系列的飄逸飛動，展現了十足的吳帶當風。
高度理想化的審美及經濟政治文化的高度發達，造就了中國佛
教藝術發展創造的成熟階段。

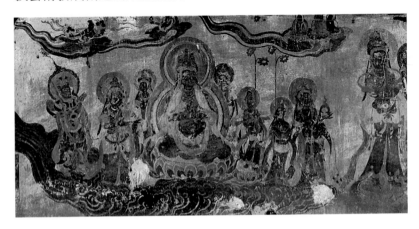

　　唐代壁畫有種人生社會與理想追求相統一的精神，在吸收
域外、邊陲各族文化滋養的同時，還有對現實世俗的暗示，
表現作者對生活的態度及適應群眾的欣賞要求。當時淨土宗流
行，繪畫中描繪西方極樂世界的淨土變相極多，壁畫中佛國的
樓臺殿閣，莊嚴美麗，呈現一片歡樂氣氛，這種表現風格與北
魏壁畫描繪的悲慘圖像截然不同，在內容上更具包容性，色彩
表現上更具時代感的富麗堂皇。畫面形象在佛教、道教之間借
鑑並融會，形成了自身的民族風貌，展現出成熟的審美風格。
張僧繇、尉遲乙僧、吳道子諸人繪畫的真跡已不復可見，而今
只能從新疆、敦煌等地的壁畫遺存，以及大英博物館藏敦煌

「藏經洞」的絹麻繪畫作品（即使大多數繪畫都是為迎合市場而作）中略窺「天竺遺法」之一斑。不過，印度的凹凸法對中國繪畫的影響畢竟有限，宗白華分析說：「南北朝時印度傳來西方暈染凹凸陰影之法，雖一時有人模仿（張僧繇曾於一乘寺門上畫凹凸花，遠望眼暈如真），然終為中國畫風所排斥放棄，不合中國心理。」[12] 斯坦因在《西域考古圖記》中也認為，「從造像的角度來講我們也很快發現，這是基於印度觀點和形式的畫作，清晰地顯示出佛教在向中國傳播並被中國接受的過程中，所發生的不小的變化和發展」。[13]

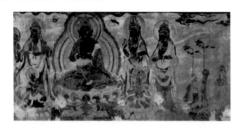

　　這個時期的繪畫展現了宗教藝術在觀念法度方面模式化的形成過程與特徵，當然也包括佛教教義、儀軌在樣式上的基本規範。同時，還總結了前代繪畫的基本技巧，也影響了之後卷軸畫的創作觀念，使傳統繪畫在規範化的法式技巧基礎上，開始更深入地探討藝術表現的價值以及現實題材的社會功能，使之逐漸成為中國繪畫傳承有序的主流方式。

12　宗白華：《美學散步》，上海人民出版社，1997，第 124 頁。
13　斯坦因著，姜波、秦立彥譯：《西域考古圖記 · 發現藏經洞》，廣西師範大學出版社，2000，第 106 頁。

第一章　中國宗教繪畫源流

「有考古證據顯示，大型洞窟裡保存較好的壁畫，應該是屬於唐代的。」[14] 這個時期建造和繪製的莫高窟壁畫數量和品質都大大超越了前代，代表中國石窟壁畫藝術的鼎盛時期。壁畫繪製過程中採用散點透視、線描造型、平塗暈染、裝飾構圖等表現手法，同時，故事內容也逐漸向中原人民的喜好轉向。比如原來印度佛經裡的「屍毗王本生」、「薩埵那太子」的故事，雖然有慈悲施捨的內容，但還是覺得故事有些殘忍，宗教應該給人喜悅和幸福，更傾向描繪祥和的畫面。所以自唐朝以後，漢地宗教藝術家更常繪製美麗的菩薩，而且形象完美、主題明確，有力地反映現實生活並積極引導、勸誡人們棄惡向善。

《唐朝名畫錄》記載，吳道子在景雲寺作《地獄變相》後，「時京都屠沽漁罟之輩見之而懼罪改業者往往有之，率皆修繕，所畫並為後代之規式也」[15]。可見道釋畫具有很強的教人向善的教化功能，其藝術魅力產生廣泛的社會效應。

五代時期的繪畫在題材上仍以佛教美術為主。著名畫家如朱繇、厲以真、張南、左禮、王仁壽、杜鯢龜等創作了許多佛教畫，釋門中極通行羅漢圖及禪相頂禮圖等，如貫休以畫羅漢知名。

我們知道，佛教在中國有兩次與本土文化大的融合，第一

14　斯坦因著，姜波、秦立彥譯：《西域考古圖記 · 發現藏經洞》，廣西師範大學出版社，2000，第 22 頁。

15　《唐朝名畫錄》，《文淵閣四庫全書》第 812 冊，第 384 頁，臺灣商務印書館影印本。

次在魏晉時期，佛教與中國文化（道家思想，主要是玄學）的融合，道釋畫應時而生，並逐漸流行。《宣和畫譜》中，記載了善道釋畫的名家數量，居所列各科畫家人數之首，說明道釋畫在山水畫興起之前，占據畫壇主流地位，而不能泛泛地說是人物畫。第二次是在唐代與儒學的融合，南禪宗的興起。

這兩次融合是佛教文化適應中國文化，並逐步演變為中國文化過程的具體表現，隨之而來的佛教藝術也必然要入境隨俗，與中國美學樣式的繪畫相接軌。禪宗是佛教中國化的產物，其南宗的「頓悟說」，因通俗簡易的修持方法逐漸影響儒家的宋明理學，隨著禪宗的興盛，嚴肅工整的唐代佛教畫風，逐漸代以玩賞繪畫的道釋人物，呈現出自由揮寫的狀態，與不求形似、逸筆草草的中國文人畫存在著一種不期而然的契合，形成宋元以降的水墨寫意「禪畫」。例如僧人法常所做的白衣觀音像等，都在草略的筆墨中，推動水墨畫的發展，也成了影響中國書畫藝術走向的深層動因。

宋代寺觀壁畫雖無唐代之盛，但仍保持相當規模，這和統治者對佛教、道教的重視與保護政策有關。並且，徽宗皇帝提倡道教，自稱教主道君皇帝，大建宮觀。自漢唐以來，佛儒道逐漸三教合一，《宣和畫譜》將儒、道、佛三家的聖像都歸屬於道釋畫之列，認為「道釋像與夫儒冠之風儀，使人瞻之仰之」，並最早系統整理和研究道釋畫的資料。作者將「道釋門」列在

卷首，在〈道釋敘論〉中有「道釋門因以三教附焉」[16]，並詳細記載了自晉、宋以來，善於畫道釋的畫家 49 人，道釋畫作品 1179 件。高益在大相國寺大殿行廊左壁畫〈阿育王變相〉、〈熾盛光佛降九曜鬼百戲〉；名噪一時，著名畫家李公麟也取材佛教故事，作〈維摩演教圖〉、〈羅漢圖〉等作品。宋代宗教畫中出現鮮明的世俗化傾向，包括大量的神祇形象，主要是根據現實人物創造而成，並以熱鬧的場面、有趣的情節吸引觀眾。

16　《宣和畫譜卷一，道釋敘論》，江蘇美術出版社，2007，第 23 頁。

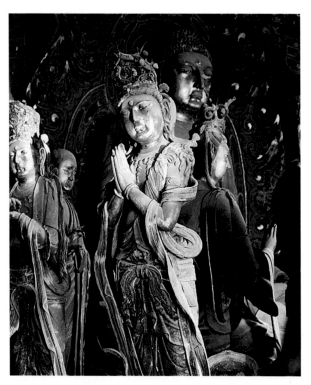

露齒微笑菩薩，這種相對開放的衣著在宋代之後的傳統佛造像中並不多見了。

　　由於宋代士大夫階層的主觀審美導向，使文人畫家與職業畫家形成兩種藝術派系，出於對壁畫匠師的偏見與不屑，民間畫工逐漸承擔了繪製壁畫的主要工作。由於宋代畫跡隨廟宇坍毀而實物鮮存，目前，重慶大足石刻、山西高平開化寺壁畫、莫高窟的宋代壁畫以及近年來發現的宋墓壁畫，都是考察宋代宗教藝術的重要遺存。

　　遼、金兩代少數民族崛起主政，與宋政權形成了南北對峙的局面。北方民族的審美氣息秉承遊牧民族剛健雄渾的民族性格，又融合了中原文化特色，特別是大同，作為陪都，其寺廟建築群繼承唐代審美風韻，氣勢雄偉，但其雕塑又有內在的柔美。梁思成先生在〈大同古建築調查報告〉中記述：「大同古雁門地，北魏時號平城，自道武帝宅都於此，迄孝文帝南遷洛陽，凡九十餘載，為南北朝佛教藝術中心之一。隋唐間稍中落。石晉天福初，地入契丹，遂為遼金二代陪都，稱西京者前後二百餘年，梵剎名藍，遺留至今，有華嚴善化二寺，馳名遐邇。」[17] 遼金時期的壁畫真跡不多，尚存之中以山西繁峙岩山寺最為精彩，勾線重彩、瀝粉堆金等描繪技巧，顯示了高超的藝術水準。

　　元朝政府利用宗教維護其統治，下令全國興修道觀、佛寺，民間繪製高手在繼承唐宋和遼金壁畫傳統基礎上亦有變化，特別是在線描方面取得了新的成就，莫高窟元代壁畫一般都是在粉壁上或灰砂混合的壁面上以淡墨描稿，施彩後再以深墨線復勒，色彩清淡、素潔。從實物遺存和文獻記載看，莫高窟第3窟〈千手千眼觀音變相〉，山西稷山縣興化寺、青龍寺佛教壁畫，洪洞縣廣勝寺水神廟，均屬於元代壁畫代表作。

　　特別是山西芮城縣永樂宮道教壁畫，技藝表現精湛，描繪

17　梁思成、劉敦楨：《中國古建築調查報告》，三聯書店，2012，第204頁。

內容豐富，整幅畫面採用天然石色在富麗華美的青綠色基調下，輔以白、黃、朱、金及三青、四綠等亮色塊，有目的地以紅、紫、深褐等色分布其中，用色彩關係很精彩地處理好畫面的前後主次。如果說唐代以前的敦煌壁畫，還處於風格演變的過渡期，或多或少地保留了異域的一些畫風，而永樂宮壁畫則完全沿襲了以吳道子為代表的唐代宗教繪畫的傳統，並成為後來畫師們創作的藍本。

廣勝寺水神廟壁畫中的戲劇人物圖，是「中國古代唯一不以佛道為內容的壁畫孤例」。其色彩豔麗，人物形象真實生動，具有濃厚的地方生活氣息，堪稱壁畫中的珍品，是研究中國戲劇發展史和舞臺藝術的參照資料。元代壁畫的盛行，使得唐宋以來吳道子、武宗元等人的優秀壁畫傳統技藝得以繼承和發揚，給民間畫工提供了施展聰明才智的廣闊天地。

時至今日，畫論裡記載的名寺早都在歷朝歷代的更替中湮沒，而那些神乎其神的技法也徒有天馬行空的美譽。

明代宗教繪畫是明代繪畫中不可或缺的重要組成部分。在中國現存明代壁畫中，從規模、完整程度和壁畫製作工藝、繪畫技巧、人物造型及用金方法等多方面綜合論證，法海寺壁畫堪稱明代壁畫之最，是現存少有的由宮廷畫師繪製的壁畫，與敦煌、永樂宮壁畫相比各有千秋，並可與歐洲文藝復興時期的壁畫相媲美。在用色方面，該壁畫大量使用硃砂、石青、石

綠、石黃等天然礦物顏料施繪，並多層「疊繪」的技法，在人物的瓔珞、釧鐲、鎧甲、兵器以及各處裙帶上，則運用「描金」和「瀝粉貼金」的方式展現出「象設莊嚴，悉塗金碧，光彩炳耀」的氣氛感覺。

自唐代的佛教繪畫高潮之後，佛畫幾經演變，至宋元明三代，在變化和融合中發展了宗教繪畫的新樣式——水陸畫。水陸畫因用於佛教中為超度亡魂而舉行的水陸法會而得名，有壁畫和卷軸兩種形式。由於明太祖的大力提倡，水陸法會在當時規模空前，而且相關的儀軌也予以定型下來。卷軸式水陸畫由多幅畫軸組成一套，在舉行水陸法會時張掛。

在儒釋道混融的信仰風氣下，又受到道教齋醮科儀的影響，水陸畫所描繪的情節滲透了許多道教、儒教、民間眾神的內容。描繪的形象資料中可以看出各方神祇按層次、按職能，既不矛盾，又合乎情理地組織在一個神話圖譜之中，實際上已演變成一種綜合型的宗教繪畫形式，其直觀生動的圖像資料對於儒、釋、道三教及融合研究，民俗、古代服飾、美術史、戲劇史研究等都有不可替代的價值。

有清一代，隨著佛道的衰落，中國宗教壁畫開始從神聖的寺觀牆壁漸入民間的卷軸繪畫，其雄偉的氣魄隨氣場的沒落也日漸式微。

宗教內容為繪畫創作提供素材，宗教精神也在潛移默化地

影響著藝術家的創作，同時也是藝術家一定宗教情結的表現。「佛教在中國的流傳和影響在於兩個層面：一是民眾階層作為祈求福祉的寄託而頂禮膜拜；二是文士階層視為精神與生活方式而融入了自己的心性。也就是說，宗教在中國逐漸與中國哲學融匯成一體，最終成為一種強大的精神內核而釋放能量的。」[18]

從哲學史的角度看禪宗文化，其「直指人心，見性成佛」為要旨確是中國人高度智慧的結晶。空虛曠遠的禪境深刻影響了唐宋以後的文人畫發展過程。明代董其昌「南北宗論」認為禪宗與文人畫幾乎同步發展的過程：「禪家有南北二宗，唐時始分，畫之南北二宗，亦唐時分也。」[19]蘇聯學者葉·查瓦茨卡婭認為：「繪畫美學的哲學基礎在較大程度上是由禪宗哲學構成的，這一教派的第一代祖師慧能的文章對人們的審美意識產生了巨大的影響。自然，別的哲學教派，比如道學和儒學，在唐朝和五代時期也相當盛行，但儒家的力量主要是表現在通俗的層次上，它勾畫了繪畫社會功能的界限，而繪畫的本質層次，正如以後的幾個朝代一樣，在很大程度上是由禪宗哲學決定的。繪畫現象的審美知覺和審美意識是由南派禪宗的認識體系決定的。」[20]生於清朝乾嘉之際的王文治提倡直觀審美，認為空

18 耿晶：〈禪心與神性：中國與西方宗教藝術異同的一點認知〉，《文藝評論》，2003 (6)，第 87 頁。

19 陳師曾：《中國繪畫史》，北京聯合出版公司，2016，第 47 頁。

20 葉·查瓦茨卡婭：《中國古代繪畫美學問題》，湖南美術出版社，1992。

明、虛寂的境界正是禪理在作品中的表現。他在《劉石庵書卷》中說：「詩有詩禪，畫有畫禪，書有書禪，世間一切工巧技藝，不通於禪，非上乘也。」石濤在《畫語錄‧四時章第十四》中亦云：「滿目雲山，隨時而變。以此哦之，可知畫即詩中意，詩非畫裡禪乎？」

　　將禪理融於山水畫論中的文人畫體系有別於本文對於宗教美術的視覺審美實踐，故不在本書中深入探究。

一、復原臨摹與現狀摹寫的案例分析

　　臨摹是一門學問。目前，臨摹壁畫的方法，我們在教學中一直採用復原臨摹和現狀摹寫兩種方式進行比較學習和研究。

復原臨摹的技術呈現

（1）傳統壁畫地仗層製作方法

　　宋代李明仲的建築學專著《營造法式》專門有關於壁畫製作的方法：「畫壁之制，先以粗泥搭絡畢（譯成現代語是先把粗泥，抹於垂下來的麻質纖維上），候稍乾，再用泥橫被竹篦一重，以泥蓋平（以上用粗泥五重厚約四點五毫米，若『拱眼壁』只用粗細泥各一重，上施沙泥收壓三遍）方用中泥細襯，泥上施沙泥，候水脉定收，壓十遍，令泥面光澤（先和沙泥，每白沙二

斤，用膠一斤，麻擣洗擇淨者七兩）。」李明仲在書中記載的壁面製作方法比較細緻，劉凌滄先生認為和華北一帶寺觀壁畫的製作流程大同小異。

　　傳統壁畫結構基本是由壁畫的支撐體（牆壁或岩壁）、地仗層（又叫基礎層，由粗泥層、細泥層兩部分組成）和顏料層（或稱繪畫層）三個部分組成。胡偉教授在繪畫層基礎上，又提出浮塵層概念，即是當代藝術表現手法的呈現，對保存修復的實施也有新的觀念性指導。地仗層的厚薄根據支撐體的情況決定，厚處可達1公分，薄的只有2毫米左右。材料由澄板土、沙、棉花、麻刀、碎麥稭、膠、礬等按一定比例調和而成。各地的壁畫地仗層所用的原材料有一定的差異。地仗層表面用白粉薄薄地刷一層粉底，然後在上面繪畫。

原材料：細沙、黃土、麻、麻刀、竹筷子、大芯板、明膠、立德粉、木條（3毫米厚）

工具：乾竹枝、篩子、抹泥刀、剪刀、鉗子、釘子、電磁爐、搪瓷盆（或不鏽鋼盆）、電鑽

方法與步驟：

1. 按照尺寸裁好大芯板，在大芯板上用電鑽不規則地打孔。

2. 將麻剪成10公分長短，用裁為3公分長的竹筷子將麻栽入打好孔的洞中，砸實（留有間隙，無須栽滿），再將大芯板四周成凹形釘好木條。

3. 曬乾的沙子過篩，適合使用的粗細。晾乾的泥土篩細後倒入水中，水略沒過泥，過宿。

4. 用乾竹枝彈打麻刀，使之蓬鬆。

5. 和泥，沙泥比例為 4：6。（鋪一層細沙，加一層麻刀，加一層泥，再加一層麻刀，加一層泥，加一層沙，攪拌均勻）

6. 將泡化熬好的明膠刷塗於栽好麻的大芯板上。馬上將和好的泥摔砸其上，使泥和麻充分摻和在一起，用抹泥刀抹平壓實。

7. 養護期間，每隔 30 分鐘噴少許水霧，再用抹泥刀壓實一遍，8～10 遍方宜。（半乾之後，只噴水即可）

8. 底層泥土乾後，開挖井形溝槽，噴水少許，略潮即可。再上一層泥土，這次沙泥的比例為 6：4，麻刀適當多一些，塗抹均勻，與邊框同高。

9. 養護過程中，乾的速度不需太快，適時用溼紙覆蓋其上，減少裂縫出現。

10. 徹底乾燥後，刷白漿。（具體操作流程圖如右圖）

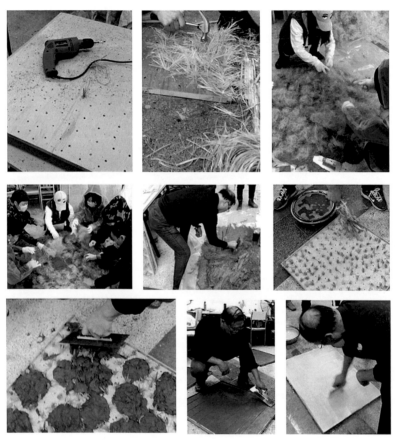

　　「白漿調配法：把白堊（又名聞喜土，北京俗名土粉子）傾入盆裡加涼水浸之，半小時後土塊溶解，用木棍攪拌成粥狀，再加生豆漿，比例各占二分之一，用排筆刷於牆面，行筆用力要勻，趁底層未乾時刷，稍停，再用抹子（軋牆工具）軋平。其

後，再刷膠礬水，作用在於一是起膠著壁面堅實的作用，二有襯托色彰的作用，使色彩堅固而鮮明。其調配比例是膠二兩，礬一兩加二斤半水。先把明礬用溫水化開，趁溫時再把稀膠水傾入礬水中，攪勻，用排筆依次塗刷壁面，一筆挨一筆，勿使重疊，因重疊有礬性不勻之弊。」[21] 也可以在牆體徹底乾燥後，按上述比例將調好的膠礬水摻入立德粉調成奶昔狀刷於泥板上晾乾，即可進行下一步繪畫過程。至此，製作壁畫的前期工序告一段落。

(2) 過稿

　　過稿決定臨摹作品的品質，是壁畫臨摹中的首要工作，臨摹者在反覆辨認的過程中，需要將那些斑駁不清的畫面形象盡可能完整地模拓。張大千當年在敦煌提取畫稿的方法是以透明紙在原壁畫上直接印描，這種方法與原畫同等大小，又準確快捷，但對脆弱的敦煌壁畫有很大的破壞性。常書鴻負責敦煌保護研究工作後，運用照相技術、投影機放稿、面對原壁修稿的方法，雖然增加了工作量，但能夠深入認識、研究原作。我們現在利用高科技掃描技術，即利用高度仿製的作品進行拓稿，使壁畫細節基本上與原畫無異。

21　劉凌滄：〈傳統壁畫的製作和技法〉，《美術研究》，1984（1），第 30 頁。

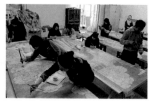

王書傑先生示範圖　　　　過稿　　　　勾線

(3) 勾線

「臨摹工作者必須掌握線描的規律和時代的特徵。否則，魏隋唐宋一條線。臨本就降低以至失掉了它的歷史和藝術價值。」[22]

勾線概指用筆所表現出來的技巧。首先，分析臨摹作品的白描手法，中國傳統繪畫裡總結的線描品類有十八種之多，諸如：高古游絲描、鐵線描、釘頭鼠尾描等等。其實在繪製過程中沒有必須固定某一種描法，可以根據畫面需要，依靠線條本身的粗細、疏密等變化來表現各種物象特徵，最後形式以統一為妙。謝赫「六法」中指出骨法用筆，是指在狀物寫形中，依據形體結構，講究提按、頓挫、轉折的運筆動作，既經得起推敲，又不可含糊。運筆過程要穩健，不能一味圖快，還要體會錐畫沙的微澀感覺，切忌油滑。

22　李其瓊：〈我們是怎樣臨摹敦煌壁畫的〉，《敦煌研究》，1983（試刊第二期）。

（4）賦色

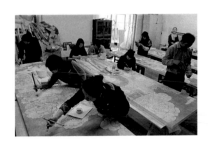

賦色

　　敦煌老藝術家李其瓊談賦色的體會時，這樣說道：「敦煌壁畫已經歷了千百年的風日侵蝕和各種原因的損壞，到處都有斑斑殘跡和附著的塵土，畫面呈現一片古香古色的面貌。在現況客觀臨摹中，做舊致殘是項重要工作。

　　過去我們曾使用過刀刮、土抹、手擦、紙沾等辦法，但結果是破舊之感有餘，色彩瑩潤之美盡失。實驗證明，殘破陳舊的效果只能用寫生的辦法畫出來，不能用機械做出來。至於畫面上在千百年歲月中自然形成的灰濛濛的天然保護層，更不能用調和色去表現，只能根據原畫所需色度，輕輕地罩上一層透明的水色，使它既有霧濛濛的塵土感，又能透出原色的精神。」在設色中，應該「必須有意提高色度，而最後效果則與原壁相符」[23]。

　　復原臨摹要求客觀再現作品的形態與色彩，不提倡做舊，儘量恢復壁畫昔日的本來面貌。

23　李其瓊：〈我們是怎樣臨摹敦煌壁畫的〉，《敦煌研究》，1983（試刊第二期）。

（5）瀝粉貼金

繪畫材質與使用方法的研究，是壁畫臨摹中的重要學術問題，也是當代藝術家摸索、實踐的課題。瀝粉是中國傳統壁畫及裝飾繪畫，工藝美術上廣泛採用的特殊工藝技法。它線條凸起於畫面，立體感強，粗獷厚重有力，具有很強的物象表現力。[24]

材料：白土粉、立德粉（7：3）、濃膠水和少量的桐油。

工具：粉筒，它由三部分組成：粉尖、粉筒、儲粉袋。

由於瀝粉是用特製的工具以手的壓力擠壓出線條，其工作原理近似於製作生日蛋糕時擠奶油花，因此瀝粉就有一定要求，既不能太稀，又不能太稠，稀則擠壓出的線條難以成形，太稠則基礎的線條僵硬缺少變化且黏性不強，所以在調製瀝粉時，要控制膠水及桐油的量。一般的規律是在剛開始調製時，一次不要加入過多的膠和桐油，用木棍充分攪動，不要形成顆粒或存有乾粉氣泡，然後逐漸加膠和桐油，直至調成糊狀，用木棍挑起一些瀝粉使其形成自然下垂的線條而沒有中斷的現象最好。將調好的瀝粉裝入粉筒中，用手擠壓出各種不同粗細的線條。

24　王定理、王書傑：《中央美院中國畫傳統色彩教學》，吉林美術出版社，2005，第90頁。

瀝粉工具　　　　　　　瀝粉　　　　　　　　瀝粉

　　過去瀝粉工具受材料的限制，儲粉袋是用豬的膀胱，粉尖則選用大小不等的銅筆帽。

　　瀝粉上貼金，有兩種方法。一種是浥貼的方法，就是在瀝粉將乾未乾時，利用瀝粉本身的黏性及時地貼上金箔；一種是乾貼法，就是待瀝粉完全乾後，重新刷上膠礬水或金膠油進行貼金。

貼金　　　　　　　整理線稿 1　　　　　　　整理線 2

(6)調整完成

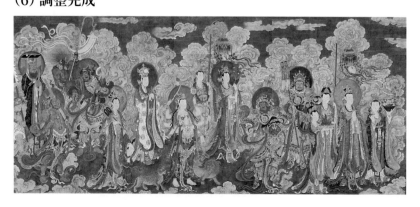

　　張大千的敦煌臨摹，是這樣進行的：「先生將人分成三組：
先生等五人為一組，昂吉等三人為一組，此兩組負責臨摹。凡
人物、佛像面部，手腳等重要部分，全由先生負責勾線，次要
部分及上色等則由其他人進行，最後由先生總成定稿⋯⋯先生
臨摹壁畫的原則是：要一絲不苟地臨下來，絕對不許參以己意；
若稍有誤，定換幅重來，因此常令一起臨摹的門人子姪等叫苦
不迭；壁畫中有年代久遠者，先生定要考出原色，再在摹品上
塗上本色，以恢復壁畫的本來面目（即所謂『復原臨摹』），故
先生的許多摹品，常顯得比壁畫原作更鮮豔、更漂亮。」[25]

25　李永翹：《張大千全傳》，花城出版社，1998，第 206 頁。

現狀摹寫的再現過程

有意化無意，大象化無形 —— 以〈永樂宮〉為例看現狀摹寫的技法過程。

摹寫

摹寫是中國繪畫史上非常重要的藝術傳承手段。東晉畫家顧愷之專門有〈論畫〉一文闡述摹寫的概念及技巧。

現狀摹寫課程不單單是對宗教壁畫現狀的臨摹與表現，更是對繪畫手段、繪畫技法、媒材及表現方式綜合運用的一門課程。用「現狀」二字強調研究主題，不僅如實複製當前的畫面現狀，更要從壁畫形成的生存環境、地質構造、歷史沿革等自然或人為因素去分析、研究和表現。對於媒材知之甚少的學生聽起來一臉茫然。但接下來首要面對的第一個問題就是對媒材乃至媒材的運用進行初步了解。

（1）現狀摹寫媒材的加工與運用

　　中國傳統宗教壁畫都是繪製在泥牆上的，隨著時間的流逝，很多畫面由於保護不當都已經脫落，泥土也就自然地裸露出來，如何製作出泥牆的質感和效果，這也是摹寫需要解決的首要問題——如何在紙上製作泥牆？

　　首先選擇溫州皮紙，宋應星在《天工開物·殺青》中介紹「永嘉蠲糨紙，亦桑穰造」。

　　明人姜淮《岐海瑣談》卷十一亦指出：「溫州作蠲紙，潔白緊滑，大略類高麗紙。吳越錢氏時，供此紙蠲其賦，故名。」因皮紙纖維細長，紙質較宣紙更為柔韌，且紙紋一面光澤一面粗糙。皮紙是生紙，需要經過膠礬水礬熟處理，才能托住礦物質顏料，進而完成壁畫般古樸、殘破與神祕的畫面效果。為了增加紙的強度與韌性，加強負載力，首先將兩層溫州皮紙手工托裱在一起，在等待紙張徹底乾燥的時間裡，我們開始製作膠礬水，將膠和水按 1：8 比例充分浸泡，加溫隔水化開後，倒入盛有 40℃ 左右的溫水盆中攪拌化開，膠量以盆裡的水變成淡茶水狀為宜。取一指甲蓋或一枚一元硬幣立體大小的礬研磨成粉狀加入水中即可。這個過程要掌握好膠與礬的比例，如果礬多了，紙張就會發脆；如果膠多了，就不易上色。

調配膠礬水

　　將比例適合的膠礬水礬紙，三遍為宜。還要留意，礬紙需在晴天時進行操作。紙處理完後，直接用水膠帶繃在畫板上待用。

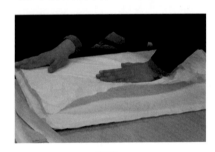

繃板 1

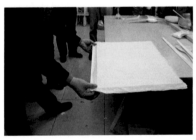

繃板 2

　　接下來登場的就是土了，從遙遠的敦煌運來敦煌澄板土，澄板土是指敦煌莫高窟前大泉河水和附近山洪過後沖刷至下游在低窪處沉澱的粒度很細、雜質極少的沉積土。古人用澄板土摻上一定比例的沙子、棉花、膠、礬調和成泥漿，均勻塗抹在石窟內壁上形成的泥層 —— 也就是地仗層，這就是古時壁畫的

基層。我們將1:8的膠水倒入土中，像和麵一樣，一點點加膠，一點點揉搓。將土揉成一個麵糰後就要不斷地摔打，保證每一粒土都包裹上膠，直至達到課堂要求的「三光」政策。即土光、盆光和手光……

敦煌澄板土

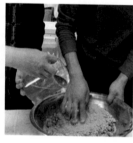
揉搓

「三光」

最後將調好膠的土根據用量以溫水化開，用板刷將土色刷在礬好的皮紙上，也可以用具表現力的筆觸進行創作。這樣一面帶著泥土氣息的泥牆就做好了。我們模擬古人繪畫的過程，在泥底的基礎上再刷一遍蛤粉，利於後期顏料層的附著和發色效果。蛤粉調製與敦煌土的調製工序一致。刷蛤粉層宜薄不宜厚，繁重的體力勞動結束了，技術性工作如期而至。這種「上氣不接下氣」的感覺真的很美妙。

創作

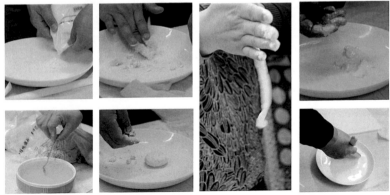

蛤粉調製

　　燒色。這個過程使人想起孫悟空在太上老君的煉丹爐上燒了七七四十九天，最後燒成了火眼金睛，可以辨識任何一個幻化成人形的妖魔鬼怪……難道這燒色也是要考驗顏色的真偽嗎？

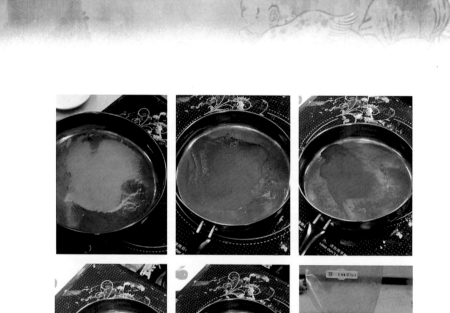

燒色

　燒色是高溫下的色相轉變技術，不單單是驗證礦物質顏色的真假手段，更是透過溫度變化使一種顏料派生出不同色階的顏色變化，從而得到你需要的色彩的一種手段。

　燒色需要一個平底小煎鍋，不鏽鋼的、鐵的都可以，最好不要有塗層的那種。操作過程很簡單，就是把石青（石綠）顏料倒在鍋裡，放到電磁爐上加熱，加熱過程中要注意顏色的變化。切記！硃砂、雄黃等色不能加溫，這兩種顏色經過高溫加

49

熱會散發對身體有害的物質，當然除非你想「煉丹成仙」。

　　前期從了解紙張，加工紙張、色相轉換等等一系列媒材實驗課程開始，使我們充分了解到媒材的性能，為最終〈永樂宮〉壁畫奠定了堅實的基礎。

(2) 現狀摹寫技法及肌理表現過程的體悟

　　〈永樂宮〉壁畫採用現狀摹寫的形式，主要是針對現時的存在樣態，摹寫出現狀之美，這與壁畫的復原臨摹有很大區別。永樂宮壁畫最精彩的部分是三清殿的〈朝元圖〉，描繪286位道教各方天神、地祇，共謁「三清」的宏大場景。為了便於展覽和運輸的方便，我們在儘量不破壞主要形象的要求下，將壁畫眾多人物分組均勻分割，採用唐宋年間摹寫技法中的雙鉤廓填法，看似繁瑣，卻是一個細緻解讀畫面訊息的過程。

　　肌理的模拓是現狀摹寫中最為豐富的藝術表現，這種「歲月」留下來的痕跡恰恰呈現出一種獨特的美。豐富了畫面的表現力，也使畫面煥發出生命力。現狀中，我們仔細地對待每一個肌理，不丟掉任何一個小小的細節變化。每一個局部都採用雙鉤拓印的方法。

　　每一條線的走向、粗細變化，每一個色塊的大小變化，甚至包括牆體的裂痕、畫面脫落後的斑駁形狀，都要一一拓印出來。只有這樣才能保證後期顏色都填寫在應有的位置上。

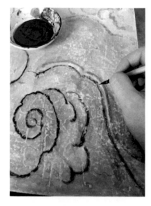

拓印　　　　　　　疊繪技法　　　　　　　賦色

　　賦色是摹寫過程中最艱苦也最磨練意志的工作，首先要參考畫面挑選相對應的天然礦物色調膠，畫的過程有些像細密畫，透過小筆輕重快慢地勾皴點染，利用筆觸的乾溼交疊，層層加染，以薄取厚，切忌塗抹均勻和水粉用筆。在墨色的選擇上，我們運用了磁石這種帶有顆粒感的礦物質顏色取代墨汁。磁石的使用使畫面的色彩更有空間感，礦物質顆粒的間隙可以流露出泥質的底色。疊繪技法的用筆賦予了整個畫面如壁畫現狀般的滄桑。

　　肌理變化的豐富多彩是不同的因素造就而成的，比如龜裂、色變、煙燻火燎、水漬等等，當你明白了這個道理也就明白了「畫筆」不是創造肌理的唯一。

　　只要你把對的工具應用在對的位置上，不管是什麼媒材都可以產生不同的肌理效果。在整個〈永樂宮〉的摹寫過程中，

我們運用砂紙的打磨效果製作出牆角因漏水而形成的斑駁的感覺，用水洗法製作出白衣服上面的層層剝落的效果等。這種不設框架，不刻板的臨摹過程大大地拓寬了我們的繪畫表現力，豐富了繪畫語言和技法。

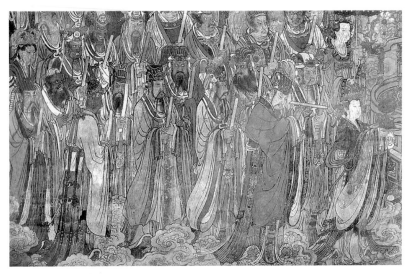

〈永樂宮〉現狀摹寫 / 2017 年

專欄一

摹拓有方 —— 摹寫之我見

—— 吳守峰

摘要：從「摹寫」的概念分析，到介紹「摹寫」的技法，並從實踐的角度闡釋「摹寫」的意義。

關鍵詞：摹寫、臨摹、摹拓

引言：描紅屬於摹寫的範圍，是兒時初學寫字的訓練方法，隨著年齡增長，置碑帖於一旁，用「臨帖」的方式照著法帖進行書法練習。南宋姜夔《續書譜》稱：「唯初學者不得不摹，亦以節度其手，易於成就。」並很有見地地稱：「臨書易失古人位置，而多得古人筆意；摹書易得古人位置，而多失古人筆意。臨書易進，摹書易忘，經意與不經意也。」[26]

臨摹和摹寫的概念為後人所混淆，主要是由於摹寫方法在傳承上的缺失。過去，臨摹側重過程，摹寫側重結果。今天，臨摹看重結果，摹寫則體驗過程。

◆「摹寫」的概念

作為一種藝術實踐，「摹寫」這個詞真正出現，是在南齊謝赫《古畫品錄》記載的「六法」中，「六法者何？一、氣韻生動是也；二、骨法用筆是也；三、應物象形是也；四、隨類賦

26　姜夔：《續書譜》，浙江人民美術出版社，2012，第 139 頁。

彩是也；五、經營位置是也；六、傳移摹寫是也。」[27] 明代唐志契在《繪事微言》中也是這樣認為：「畫家傳移摹寫，自謝赫始。」[28]

敦煌壁畫現狀摹寫 / 吳守峰

27　謝赫：《古畫品錄》，於安瀾編，《畫品從書》，上海人民美術出版社，1982，第 6 頁。

28　唐志契：《繪事微言》，山東畫報出版社，2015，第 29 頁。

我們先來分析「傳移摹寫」四個字的單獨意義。漢末劉熙撰《釋名・釋典藝》：「傳，傳也，以傳示後人也。」也可以解釋為傳授、流布、遞送。在這裡，「傳」是要表達一個繪畫主題的意思。

「移」在南宋戴侗《六書故》的記載是：「移秧也，凡種稻先苗之後移之。」在〈論畫六法〉中，張彥遠認為：「古之畫，或能移其形似而尚其骨氣，以形似之外求其畫，此難可與俗人道也。今之畫縱得形似，而氣韻不生。以氣韻求其畫，則形似在其間矣。」[29] 朱景玄《唐朝名畫錄》的記載為「移」的重要性提供了參考：「郭令公婿趙縱侍郎嘗令韓幹寫真，眾稱其善；後又請周昉長史寫之。二人皆有能名，令公嘗列二真置於坐側，未能定其優劣。因趙夫人歸省，令公問云：『此畫何人？』對曰：『趙郎也。』又云：『何者最似？』對曰：『兩畫皆似，後畫尤佳。』又問：『何以言之？』云：『前畫者空得趙郎狀貌，後畫者兼移其神氣，得趙郎情性笑言之姿。』令公問曰：『後畫者何人？』乃云：『長史周昉。』是日遂定二畫之優劣。」[30] 由此可見，「傳移」強調精神和氣韻。

「模」，《說文解字》曰：「模，法也。以木曰模，以金曰鎔，以土曰型，以竹曰範，皆法也。」在這裡「模」是名詞模型

29 張彥遠：《歷代名畫記》，俞劍華編著，《中國畫論類編》，人民美術出版社，2016，第 32 頁。

30 朱景玄：《唐朝名畫錄》，於安瀾編，《畫品叢書》，上海人民美術出版社，1982，第 76 頁。

的意思；《注》摹者，如畫工未施采事摹之，通作模。作動詞通「摹」，是用薄紙或絹蒙在原作上面寫畫。

「寫」，《注》放，效也。即畫，畫即寫，講究用筆的技巧，筆觸的變化，是為「移」服務的。「摹寫」強調細緻的描畫。張彥遠品評劉紹祖時說：「其於摹寫，特為精密。」[31]《歷代名畫記·敘畫之興廢》中記載：「天后朝，張易之奏召天下畫工，修內庫圖書，因使工人各推所長，銳意摹寫，仍舊裝背，一毫不差，其真者多歸易之。」[32] 我們從張彥遠這兩段文字中可以斷定，「摹寫」中的「模」是要「有所規仿」，並且「摹寫」必須精密，要求一毫不差，這就產生了真假難辨的現象，順理成章地演繹出張易之以假換真之典故。

可以設想，謝赫當初並不認為傳移摹寫的價值等同於前面五種概念的藝術價值，因此放於六法之末。

我們按照正常順序去理解，似乎看不出六法之間的邏輯關係，但有學者認為要從「六法」整體來看，即從繪畫最初構思「氣韻」要求的生動開始，繼而透過「骨法」的用筆方式刻畫，並在布局上匠心「經營」主體形象，最終要使繪畫達到「傳移」的目的，即繪製並傳播聖賢或有功勛的人物事蹟。錢鍾書認為「傳移摹寫」的另一種句讀方式為「傳移，摹寫是也」，意思

31　張彥遠：《歷代名畫記》，何志明、潘運告編著，《唐五代畫論》，湖南美術出版社，1997，第 218 頁。

32　張彥遠：《歷代名畫記》，俞劍華編著，《中國畫論類編》，人民美術出版社，2016，第 30－31 頁。

是指繪畫上的傳播流布可以透過摹寫的方式進行。謝赫評劉紹祖時亦稱其「善於傳寫，不聞其思」[33]，其實早在《漢書・師丹傳》中就有了「傳寫」二字，「令吏民傳寫，流傳四方」。張彥遠說：「圖畫者有國之鴻寶，理亂之紀綱。是以漢明宮殿，贊茲粉繪之功；蜀郡學堂，義存勸戒之道。」[34] 認為圖畫最終使命是要完成繪畫的「成教化、助人倫」的社會功能。

宋元以來，把「傳移摹寫」解釋為「臨摹」的觀點最為普遍。清平步青《霞外攟屑・斠書・鬼董》：「摹寫，釋：氏而不克肖。」亦謂仿照。當下，亦復如是：劉海粟在《中國繪畫上的六法論》中把「傳移摹寫」推定為模仿[35]，並對謝赫、姚最、張彥遠、郭若虛四人關於「模仿」的態度做了比較分析；徐復觀認為：「六法中除傳移摹寫，是以臨摹他人的作品，作技巧上的學習方法，與創作無直接關係外，其餘五種，可以說創作時構成一件作品的五種基本因素，因之，五者間應當有其內在的關聯。」[36]；而劉綱紀認為「傳移摹寫」，是魏晉南北朝以至唐代複製名畫（或名書）的一種技術。[37] 顧愷之的〈論畫〉可以證明摹拓工作在魏晉時已受到重視，至隋唐更有成熟的發展。唐代

33 謝赫：《古畫品錄》，於安瀾編，《畫品叢書》，上海人民美術出版社，1982，第 10 頁。

34 張彥遠：《歷代名畫記》，俞劍華編著，《中國畫論類編》，人民美術出版社，2016，第 28 頁。

35 劉海粟：《中國繪畫上的六法論》，南京藝術學院學報，2006（2），第 30 頁。

36 徐復觀：《中國藝術精神》，華東師範大學出版社，2001，第 86 頁。

37 劉綱紀：〈關於「六法」的初步分析〉，《美術研究》，1957（4），第 68 頁。

裴孝源所撰《貞觀公私畫史》記載：「建安山陽二王像……右十二卷並摹寫本，非陸真跡。與前十三卷，共二十五卷，題作陸探微畫。隋朝官本。」[38] 這可能也是「官拓」的官方最早記錄。

　　從技術層面理解，我更傾向於劉綱紀的見解。但是，透過這些年對於摹寫的教學和實踐，筆者深有體會，認為摹寫的訓練完全是為前面五法完成的鋪墊，而且與創作有直接的關係。順著這個思路，筆者認為將六法的順序由後向前依次解讀，恰恰是學習基礎繪畫技法向中國繪畫審美精神層面的遞進過程。

◆「摹寫」的方法

　　〈論畫〉一文是關於摹寫方法最早的文獻。顧愷之詳述了「其素絲邪者不可用，久而還正則儀容失。以素摹素，當正掩二素，任其自正而下鎮，使莫動其正」。[39] 首先提出要選擇使用經緯垂直的素絹；其次，將素絹蒙於母本之上，在摹本上方加紙鎮防止紙張懸空移位，利用勾線筆把墨線及細節處勾勒出來，控制墨色濃淡，要有「寫」的感覺。在摹寫的過程裡，二素不能出現移動；在用筆上，他提出「眼臨筆止」，要求「新跡掩本跡，而防其近內」，強調摹寫線條應完全與母本一致，甚至於用筆的力度和速度都提出「輕宜利其筆，重以陳其跡，各以全

38　裴孝源：《貞觀公私畫史》，於安瀾編，《畫品叢書》，上海人民美術出版社，1982，第30頁。

39　顧愷之：〈論畫〉，潘運告編著，《漢魏六朝書畫論》，湖南美術出版社，1997，第266頁。

其想」。摹寫時，細節的刻畫如果「上下、大小、醲薄有一毫之失，則神氣與之俱變矣」。顧愷之還對拓工的操作細節和工作習慣加以規範，「凡膠清及彩色，不可進素之上下也。若良畫黃滿素者，寧當開際耳，猶於幅之兩邊，各不至三分」。

北宋晚期重要的書學理論家黃伯思在《東觀餘論》卷上論臨摹二法：「世人多不曉臨摹之別，臨謂以紙在古帖旁，觀其形勢而學之，若臨淵之臨，故謂之臨。摹謂以薄紙覆古帖上，隨其細大而拓之，若摹畫之摹，故謂之摹。又有以厚紙覆帖上，就明牖景而摹之，又謂之向拓焉。臨之與摹，二者迥殊，不可亂也。」[40]

《丹鉛總錄》引岳珂語稱：「臨摹兩法本不同。摹帖如梓人作室，梁櫨欀楉，雖具準繩，而締創既成，氣象自有工拙：臨帖如雙鵠並翔，青犬浮雲，浩蕩萬里，各隨所至而息。」姜夔說：「夫臨摹之際，毫髮失真，則神情頓異，所貴詳謹。」[41]顯而易見，「臨」和「摹」完全是兩種複製手段。「臨」是面對母本，透過眼的觀察、腦的思考、手的表現，傳遞到臨本上，雖然臨者主觀的東西以及習慣性的書寫動作太多，不及向拓客觀，但「臨」的要求絕不是照葫蘆畫瓢。

《洞天清錄集·古今石刻辨》認為：「以紙加碑上，貼於窗

40　黃伯思：〈論臨摹二法〉，《黃伯思‧東觀餘論》，江蘇美術出版社，2009，第 175 頁。

41　姜夔：《續書譜》，浙江人民美術出版社，2012，第 142 頁。

戶間，以游絲筆就明處圈卻字畫，填以濃墨，謂之向拓。」[42]

　　宋・張世南《遊宦紀聞》（卷五）在技術層面解釋得更為詳細：「辨識書畫古器，前輩蓋嘗著書矣，其間有議論而未詳明者，如臨、摹、硬黃、向拓是四者，各有其說。今皆謂臨、摹為一體，殊不知臨之與摹，迥然不同。臨為置紙於旁，觀其大小、濃淡、形勢而學之，若臨淵之臨。摹謂以薄紙覆上，隨其曲折婉轉用筆，曰摹。硬黃為置紙熱熨斗上，以黃蠟塗勻，儼如枕角，毫釐必見。向拓，謂以紙覆其上，就明窗牖間，映光摹之。」[43]由此可見，臨、摹、硬黃、向拓之概念在宋代已非常明確。

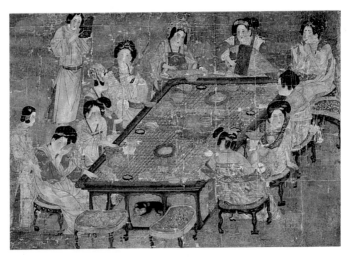

宮樂圖現狀摹寫墨稿 / 石東玉 /2004 年

42　趙希鵠：《洞天清錄》，浙江人民美術出版社，2016，第 44 頁。
43　宋・張世南：《遊宦紀聞》，中華書局，1981，第 40 頁。

硬黃、向拓，皆屬於「摹」的範疇，採用「雙鉤廓填」之手段，就是塗蠟的薄麻紙覆於母本之上，小筆蘸墨在蠟紙上先勾描圖形輪廓，然後根據原作的墨色由淺至深地填寫。南宋姜夔《續書譜》謂：「雙鉤之法，須得墨暈不出字外，或廓填其內，或朱其背，正得肥瘦之本體。」[44] 填墨不是簡單的平塗，而是有些類似細密畫的手法，透過許多細如髮絲般的線條重合而成，技術相當精緻。唐人摹帖多用紙本，特別是經過燙蠟處理過的「硬黃紙」，往往連原作上破損的痕跡都能夠真實地複製顯現。趙希鵠在《洞天清錄‧古翰墨真跡辨》記載了硬黃的概念：「硬黃紙，唐人用以書經，染以黃櫱，取其辟蠹。以其紙加漿，澤瑩而滑，故善書者多取以作字。今世所有二王真跡，或有硬黃紙，皆唐人仿書，非真跡。」[45]

　　古人從黃櫱中熬取汁液，浸染紙張，使外觀呈黃色或淡黃色，再在紙面上均勻塗一層蠟，用鵝卵石碾壓摩擦，砑光後的紙質密實，降低了紙張的吸水性；表面光澤，又提高了紙張的透明度；抖動時雖然發出清脆的聲音，但韌度很好，稱之為硬黃紙，與今天的硫酸紙有些相似。用這種方法得到的摹本被稱為「硬黃本」。《歷代名畫記》卷二談道「好事家宜置宣紙百幅，用法蠟之，以備摹寫」[46]，就是指用來寫經和摹寫古字畫。

44　姜夔：《續書譜》，浙江人民美術出版社，2012，第 145 頁。
45　趙希鵠：《洞天清錄》，浙江人民美術出版社，2016，第 40 頁。
46　周積寅：《中國畫論輯要》，江蘇美術出版社，2005，第 357 頁。

　　向拓是個技術活，傳世晉唐法書多數是向拓本。清代錢灃有副對聯「古琴百衲彈清散，名帖雙鉤搨硬黃」，好的「摹本」可以非常準確地再現母本的精神風貌。馮承素摹〈蘭亭序〉神龍本，就是用這種方法完成的，被公認最接近原作，「下真跡一等」的傳世珍品。

　　向拓分「雙鉤」和「廓填」兩個步驟。其實，這個過程就是揣摩先賢創作心理的交流過程，拿書法舉例，就是體會原書家如何下筆、行筆、收筆，包括點畫之間的牽絲連帶，墨色的乾溼濃淡等等內容。顧愷之在〈論畫〉中說：「凡將摹者，皆當先尋此要，而後次以即事……筆在前運，而眼向前視者，則新畫近我矣。可常使眼臨筆止。隔紙素一重，則所摹之本遠我耳。」

　　這個過程又是一個心手相容、臨創結合的過程。既要做到對作品形態描繪的絲絲入扣，又能保證通篇的氣韻生動。展現「摹」者的藝術領悟能力和藝術功力的過程。唐代的一些摹寫作品首先呈現出晉人風貌，但又可謂是唐人自身的作品。元湯垕《畫鑑》中描述：「唐吳道玄早年常摹愷之畫，位置筆意，大能彷彿。宣和、紹興便題作真跡，覽者不可不察也。」[47]

　　可見摹寫並非易事，況且趙希鵠論斷：「墨稍濃則透汙原本，頓失精神。若以名畫借人摹臨，是棄之也。」另外，他又講到米芾的臨摹功夫很深，曾經「米元章就人借名畫，輒模本

47　湯垕：《畫鑑》，於安瀾編，《畫品從書》，上海人民美術出版社，1982，第405頁。

以還，而取其原本，人莫能辨」[48]。

　　徐邦達在其著述《古書畫鑑別概論》中總結了「向拓」在歷史上的三種摹寫方法：先勾後填；不勾逕自影寫；勾摹兼臨寫，又修飾之。第一種，古法先用塗熨黃蠟較透明的紙（稱為硬黃）蒙在原跡上面，以淡墨作細線依筆法勾出一個字的輪廓來，然後取下，以濃淡乾溼墨填成之，所以也稱為雙勾廓填。第二種，以紙蒙在原件上，逕用濃淡墨依樣摹寫。第三種，先勾淡墨廓後，再用筆在廓中摹寫（有異於不見筆法的填墨）。碰到虛燥筆鋒處才略為填作。以上三法，因為勾摹時必須映於向明處（古代沒有透明紙），所以都可稱之為「向拓」。[49]又認為：「五代兩宋畫法逐漸複雜，如出現皴染兼施的山水畫等，根本無法勾摹，因此三法漸廢，而大都以臨寫來代替了。」[50]

　　逐漸，臨摹成為「師古人」的專業術語和必經之路。

◆「摹寫」的意義

　　在複印技術尚未發明之前，摹寫是保留和傳播古書畫作品最有效的方法和手段。晉唐之前的作品因時代久遠，散佚無存，無從考證，之後的作品，絕大部分都以摹本的形式留傳至今並填補中國美術史空白，使我們至今還能目睹晉唐繪畫的風采，其意義之大難以表述。

48　趙希鵠：《洞天清錄》，浙江人民美術出版社，2016，第 62 頁。
49　徐邦達：《古書畫鑒定概論》，上海人民美術出版社，2000，第 55 頁。
50　同上，第 56 頁。

第一章 中國宗教繪畫源流

　　唐代有專門繪製圖像的「寫真官」，從屬於負責編修史書的集賢院。杜甫〈丹青引贈曹將軍霸〉詩：「將軍善畫蓋有神，必逢佳士亦寫真。」[51] 在古漢語中，寫真的本義就是繪寫人像力求真實。弘文館則設有專職的「拓書手」，《新唐書‧百官志二》：「弘文館……有學生三十八人，令史二人，楷書十二人，供進筆二人，典書二人，拓書手三人。」

　　負責對書法真跡的摹拓工作，如馮承素在貞觀時任內府供奉拓書人，直弘文館（弘文館直學士）[52]。褚遂良〈拓本《樂毅》記〉：「貞觀十三年四月九日，奉敕內出〈樂毅論〉，是王右軍真跡，令將仕郎、直弘文館馮承素摹寫。」[53] 賜長孫無忌、房玄齡、高士廉、侯君集、魏徵、楊師道等六人。馮又與趙模、諸葛貞、韓道政、湯普澈等人奉旨勾摹王羲之〈蘭亭序〉數本，太宗以賜皇太子諸王，見於歷代記載。此外，現藏大英博物館的顧愷之〈女史箴圖〉，傳為唐代摹本，被奉為經典，歷代收藏有序，畫面上可以看到弘文館「弘文之印」。

　　張彥遠說「承平之時，此道甚行，艱難之後，斯事漸廢」[54]，指的是唐玄宗安史之亂後，摹拓的技術逐漸停廢。但

51　金聖嘆：《杜詩解》，上海古籍出版社，1984，第 145 頁。

52　江錦世、王江：〈新出土唐《馮承素墓誌》考釋〉，《中國書法》2010（9），第 131 —— 135 頁。

53　〈唐褚河南拓本《樂毅》記〉，見（唐）張彥遠《法書要錄》，人民美術出版社，1986，第 131 頁。

54　張彥遠：《歷代名畫記》，何志明、潘運告編著，《唐五代畫論》湖南美術出版社，1997，第 179 頁。

到宋代又出現一輪摹拓古書畫之風氣，盛況不減唐代的繁榮局面，趙佶皇帝網羅全國繪畫能手在「翰林圖畫院」奉旨作畫之外，還承擔摹拓古書畫的任務，流傳至今的唐代張萱〈搗練圖〉、〈虢國夫人遊春圖〉等，傳為宋徽宗摹本。顧愷之〈洛神賦〉主要傳世的是宋代的四件摹本，分別收藏在北京故宮博物院（兩件）、遼寧省博物館和美國弗瑞爾藝廊。由此可以看出當時「摹寫」的盛行，只是在技法的熟練工拙和複製的傳神程度高下的區別而已，當然，這種區別近乎其微。根據宋人的摹本亦可窺見當時繪畫技藝的高超與成熟。

但伴隨繪畫手段的日趨豐富，尤其是水墨渲染的滲化效果，無法再以「摹寫」的勾摹方式複製。明李日華在《味水軒日記》萬曆三十八年十一月五日記日：「唐人收畫，各遣工就摹之，王維〈輞川圖〉，好事者家有一本。宋人論畫亦重粉本，唯元人貴筆意，故不可摹耳。」[55] 今天，現代仿品與原作幾無二致，在雅昌藝術館，我們會看到原作與仿品並置展示，既考量了觀者的鑑別能力，又展現其仿製印刷的科技水準。但仿品與摹寫從根本就不是相同類別的東西。現代複製是技術，完全看印刷設備的先進程度，而摹寫是藝術，必須要有相當高藝術素養的人來完成且具有唯一性。因為，即使一個人對同一件母本再次摹拓，其面貌也絕對不可能完全相同。並且，摹寫所使用

55　[明] 李日華：《味水軒日記》，上海遠東出版社，1996，第 144 頁。

的媒材性質，包括作品的肌理效果，都不是現代科技下仿製品所能替代的。

那麼，摹寫的意義就很重要，《歷代名畫記・論畫體工用拓寫》中寫的也已經非常到位：「古時好拓畫，十得七八，不失神采筆蹤。亦有御府拓本，謂之官拓。國朝內庫、翰林、集賢、祕閣，拓寫不輟。……故有非常好本拓得之者，所宜寶之，既可希其真蹤，又得留為證驗。」[56]

◆ 結語

張彥遠認為「至於傳移摹寫，乃畫家末事」[57]，由於是末事，大家懶得去花費時間考慮它的價值，就使得思想家、美學家有理由潛心於形而上層面，高屋建瓴地建構中國藝術審美價值的判斷規律。而對「摹寫」應該最有發言權的畫家，在這種主流觀念的引領下，在實際操作上也不再重視它的基本功用，更不會思考這個過程在今天是否能給藝術家的創作帶來某種啟發。所以「傳移摹寫」這種技術歷來為人們所不解是再正常不過的事了，沒有實踐如何解惑？

胡適在〈信心與反省〉中說：「凡富於創造性的人必敏於模仿，凡不善於模仿的人絕不能創造。創造是一個最誤人的名

56　張彥遠：《歷代名畫記》，何志明、潘運告編著，《唐五代畫論》湖南美術出版社，1997，179 頁。

57　張彥遠：〈論畫六法〉，俞劍華編著，《中國畫論類編》，人民美術出版社，2016，第 33 頁。

詞，其實創造是模仿到十足時的一點點新花樣。古人說得最好，『太陽之下，沒有新東西』。一切所謂創造都是從模仿出來。我們不要被新名詞騙了。新名詞的模仿，就是舊名詞的『學』字；『學之為言效也』是一句不磨的老話。例如學琴，必

克孜爾 110 窟 逾城出家 現狀摹寫
79.5cm×90cm 石東玉 /2004 年

須先模仿琴師彈琴；學畫必須先模仿畫師作畫；就是畫自然界的景物，也是模仿。模仿熟了，就是學會了，工具用得熟了，方法練得細密了，有天才的人自然會『熟能生巧』，這一點工夫到時的奇巧新花樣就叫創造。凡不肯模仿，就是不肯學人的長處。不肯學如何能創造？」[58]

58　胡適著：《高度（胡適的世界）》，當代世界出版社，2013，第 1 頁。

　　1994 年筆者接觸「摹寫」技法，到講授「摹寫」課程，已有二十幾個春秋，從懵懂的依樣畫葫蘆，到今天依然在體驗這個過程帶來的偶然和啟發，從材料的繼承學習到藝術的表現「摹寫」這個過程，無不是充滿了新鮮與獵奇。在「中國古代壁畫摹製技法人才培訓班」的三週課程裡，有緣能和各地的青年才俊一起研究媒材、探討藝術。在學生們原先存疑和揣摩的神情中，一點點解惑、一步步推演，讓大家慢慢認識到存在於「摹寫」過程中的美感，進而引申到創作時的妙筆生花。在這裡只有靈感，沒有預見，更沒有投機取巧的賣弄，藝術才會呈現鮮活、更獨特的個人面貌。

　　所以，摹寫的意義，我總結還有兩點：一，作為學習繪畫基本功的技術手段，從前人優秀作品中學習畫理、畫法，體會媒材的美感與創作的艱辛；二，最主要的是摹寫過程中的每一個步驟都會為藝術創作提供參考，在當今繪畫實踐中存在實用的價值。

註：本文刊載於《美術研究》，2018 年第 4 期（總第 178 期）。

專欄二

臨摹敦煌壁畫的一點體會 —— 馬淑紅

對敦煌藝術的喜愛源自 2015 年 10 月隨宗教繪畫高級研修班到敦煌的考察。

2016 年在中國藝術研究院訪學期間，再次到敦煌學習壁畫的現狀摹寫。

257 窟是具有北魏時期壁畫風格特徵的典型洞窟，該窟造型樸素生動、色調濃烈而深沉。壁畫以暖土紅為底色，與石青、石綠形成鮮明的冷暖對比，在黑、灰、白色的配合下形成了單純、明快、渾厚樸實的色彩關係。並與中心柱主體佛像的冷色調形成了冷暖對比的氣氛，給觀眾留下了深刻的印象。

◆ 257 窟 北魏

首先用敦煌土製底，將朱膘淡淡地塗於土底之上統一底色，此時暖色調統領畫面。再用赭石、土紅、硃砂、石青、石綠等色繪製細節。在臨摹時從三方面做了如下分析：

1. 從畫面明度上分析，人物和山石是畫面最重的色彩，其次是動物的石青、石綠，再次是頭光和畫面中小面積的淺灰色。

2. 從色彩冷暖上分析，明度相對重的暖色底襯託了冷色的動物、冷色的山石、灰冷色的人物。

3. 從色彩肌理上分析 ， 斑駁的色彩肌理，使畫面層次更加豐富，使明度對比更加微妙和含蓄。

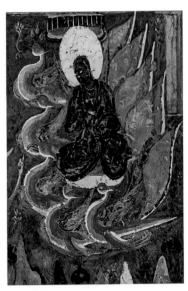

257 窟鹿王本生故事局部（左圖）、須摩提局部（右圖）
北魏 紙本礦物質顏色 馬淑紅 2016 年

◆254 窟北魏 摩訶薩埵捨身飼虎 南壁

　　254 窟畫面採用「異時同圖」的傳統藝術手法，將所有故事情節都置於一副畫面中，以捨身飼虎這個主題，重點描繪了「刺頸、跳崖、飼虎」三個場面。2017 年，這幅作品臨摹於敦煌研究院摹寫課程上，老師給大家統一選擇的範本。下圖是我在敦煌的薩埵捨生飼虎局部摹寫。

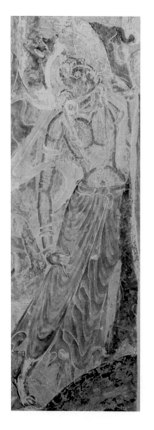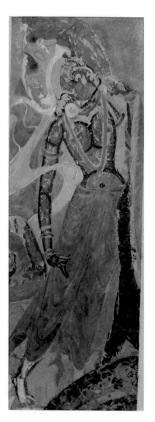

　　上圖為繪製於白麻紙上的墨稿，右圖為在墨稿的基礎上，首先分析此壁畫的底色色層，之後用敦煌土製底、朱膘繪製一層淡底色，以此來統一整個畫面的色彩基調，使畫面更加厚重和諧。此幅壁畫臨摹最大的收穫，是分析了所有色層之間的疊加關係，尤其是關注脫落色層的底色（到 254 窟實地考察多次），運用了歸納的方法繪製色層剝落的痕跡，對筆觸乾溼的控制有了新的理解，對蛤粉的運用有了新的嘗試。

　　透過臨摹學習思考了如下問題：

1. 從色層分析畫面布色安排。

2. 色彩的疊加形成透疊後的色彩關係，見上圖虎背的刻畫，在朱膘的色底上，塗一層斑駁的淺黛灰，之上再畫一層硃砂和土紅，這樣疊色關係會顯得厚重，筆觸肌理間會透出黛灰的冷色，含混而豐富。

3. 邊線的處理和色層的關係，在臨摹過程中，腳部邊線的下面先行了朱膘線，這樣邊線會顯得生動含蓄。

　　臨摹過程中，有了簡短的認識：我們臨摹某一時代的壁畫，就必須仔細研究這一時代壁畫呈現的色調以及顏色的品質。最重要的是步驟和手法兩個問題：

1. 布色的程序問題，敦煌壁畫的布色步驟與現在民間畫工的方法在傳承上是相似的，首先分析畫面色層關係，再擺布

主要色調如青、綠、紅等，使整幅畫的色彩份量收到均衡的效果，最後再補充其他顏色。這種方法不但操作方便而且節省時間。

2. 掌握塗色規律 —— 筆觸與色彩和形體的關係，色彩是用以表達物象的手段之一，因此必須隨著物象、物質的不同而變化筆觸，有的用筆需要淺淡，有的需要根據剝落痕跡的形狀，細心歸納儘量達到和壁畫一樣斑駁的效果。

在敦煌藝術研究所有幸觀摩了老師的臨摹作品「日本法隆寺金堂壁畫菩薩」（見下圖）畫面整個色調古樸優雅，最值得學習的是她筆觸的運動方向變化而有規律，運筆設色過程中的輕重快慢，很自然地產生了虛實濃淡的筆致，再現了原畫面中的斑駁痕跡色層關係。這種形象生動的刻畫，增強了藝術感染力。

宮本老師的摹寫作品，仔細研讀之後，分析了老師的著色方法，自己有些淺顯的心得：從局部的圖片我們可以看到，宮本老師的著色很薄，深赭石色系的顏色應該是一遍一遍由淺色到深色的疊加刻畫，高明之處是用筆不著痕跡，疊透出壁畫斑駁的肌理，應該是用了很細的筆在刻畫。這次為大家帶來這幅範畫，給了很好的啟發，例如摹寫畫面傳達的氣息、色層間的透疊關係與用筆的方法、細節脫落的處理方式等，歸納之後更好地運用到自己的摹寫和繪畫創作之中。

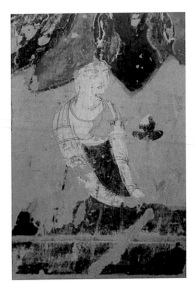

宮本道夫（日）摹寫於敦煌

關於敦煌莫高窟壁畫所使用的顏色分析，在此轉述哈佛大學福格博物館蓋頓斯（Rutherford Gettens）的研究結果說，共有下列十一種原料：煙煃、高嶺土、赭石、石青、硃砂、鉛粉、鉛丹、靛青、梔黃、紅花（胭脂）等，這十一種原料大多不是敦煌的土產。以上列舉的十一種原料，對敦煌壁畫所使用顏色的研究來說，是很不全面的。尤其遺漏了最重要的一種，即自古以來被大量使用的土紅 —— 紅礬土（紅礬土屬鋁矽酸鹽礦物，因含有三氧化二鐵而呈現紅色）。（摘自《中國畫顏色的研究》）

至於鉛粉，于非闇老師曾說過：敦煌壁畫上的鉛粉，其實大多不是鉛粉，而是高嶺土和白堊。鉛粉日久會變黑，但壁畫

上變黑的顏料並非全是鉛粉，變黑的顏料有可能是鉛粉，也有可能是白堊。（白堊本身歷久不變，然而若是銀朱或鉛丹與白堊合粉，因銀朱、鉛丹化學性質不穩定，調和成的顏色日久也變成黑色。）

再就敦煌壁畫來看，所使用的顏色與南朝、隋、唐、五代、兩宋所謂「中原畫家」使用的顏色做比較，顯然有貴賤、精粗等不同。總體來說，繪製敦煌壁畫的畫師利用了當地、當時的礦物顏色來源，但不一定全部都是取自當地，比如石青、石綠，從中原或西域運來也是有可能的。

在敦煌學習臨摹〈薩埵捨身飼虎〉期間，在使用色彩方面有新的斬獲，例如：蛤粉加墨──稱之為墨具；礦物質顏色與礦物質顏色是不宜調和的，但是礦物質顏色加水後的上汁是可以互相調在一起使用；石青和石綠也可以分別在火上燒成想要的灰黑色、灰青色、灰綠色；硃砂也可以燒製但是氣體有毒，需在室外進行；蛤粉在調膠時需要適量，膠多了就會在畫面泛起亮光不透氣了。蛤粉用膠少些，待乾後，可以用紙輕擦，出現斑駁痕跡，便可表達畫面白色脫落色層痕跡。

透過兩次去敦煌的摹寫學習，發現敦煌壁畫的著色並不厚，第一次敦煌洞窟參觀回來後畫的摹寫壁畫，色彩偏厚。第二次再去敦煌洞窟參觀學習，動筆畫過和之前看的感受就不一樣了，所以對西魏的用筆渲染著色特點就更加留心。比如在平塗渲染時用色較為輕薄，切忌死板均勻，筆端水分的多少，既

產生深淺濃淡的變化，又增加了色彩的表現力和生動性。這些耐看的細節，使壁畫輕盈靈動。

這一時期的敦煌壁畫，強調了線條的運用與畫面韻律的表現。壁畫上線的顏色一般有四種：土紅色線、淡墨線、深墨線、白線。有的畫面是用淡墨線起稿，敷色完畢後用色線勾勒。更多的是用土紅線起稿，最後用土紅或深墨線定型勾勒。白線一般出現在人物衣紋、衣飾圖案、提亮的高光部分。

敦煌壁畫的內容豐富多彩，本文總結了自己幾次臨摹敦煌壁畫的收穫，有助於梳理自己對敦煌藝術和敦煌色彩的發展軌跡，更好地理解敦煌色彩藝術，運用到自己今後的藝術創作中。（節選自馬淑紅〈敦煌西魏壁畫的色彩分析〉一文）

254 窟 北魏 摩訶薩埵捨身飼虎局部 / 2017 年

二、唐卡藝術的風格衍變與形式分析

唐卡（Thang-ga）是藏族文化中獨具特色的繪畫藝術形式，宗教信仰是唐卡藝術表現歷經千年而不衰的創作本源。

其展示形式類似於漢地的卷軸畫，多畫於布或紙上，唐卡畫成後用綵緞裝裱，一般還要請喇嘛念經加持，並在背面蓋上喇嘛的金汁或硃砂手印，供奉於寺廟和民居中，小不過盈尺，大到可以覆蓋山頭，在視覺上營造出高深宏大的佛教思想場域。對於藏傳佛教僧尼來說，唐卡不僅是闡釋藏傳佛教教義內涵的藝術表現，還是輔助宗教修持的崇高聖物。

唐卡的發展簡述

唐卡的起源問題，迄今還沒有一致的說法。據五世達賴喇嘛阿旺羅桑嘉措所著的《釋迦牟尼·水晶寶鏡》書中記載，吐蕃贊普松贊干布在大昭寺剛剛建成時，用自己的鼻血繪製了藏地第一女護法神班丹拉姆畫像，這就是傳說中的第一幅唐卡。[59] 由於紙張、絲綢等材料質地因保存年限等原因，吐蕃時期的唐卡現已很難見到實物，特別是經過吐蕃末代贊普朗達瑪的滅佛運動，早期唐卡聖物近乎無跡可尋。今天，西藏各地諸如拉薩的布達拉宮、大昭寺、薩迦寺等眾多寺院中的壁畫遺產，可以證

59　丹珠昂奔撰，《中華文化通志藏族文化志》，上海人民出版社，1998，第 389 －
　　391 頁。

實藏族繪畫藝術的水平，也可以推斷，近千年來被作為壁畫，以延伸、靈活唐卡的形式。作為民間畫師供奉給寺廟的零散作品，唐卡最遲在 7 世紀中葉以前就已出現。

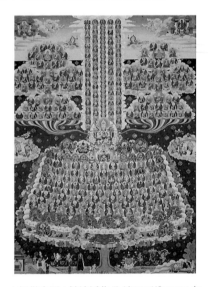

上師供奉圖 / 勉塘派作品 邊巴旺堆 2006 年

　　最初，西藏的繪塑藝術家們透過跟尼泊爾藝術家的學習，經過長期藝術實踐，「在形成自己獨特風格以前，西藏人一直沿襲著久已傳人的與鄰國關係甚密的藝術風格，當他們對外國模式單純模仿及多年經歷所形成的審美感到厭倦了時，他們開始尋求新的方法」[60]。由此，隨佛教傳入吐蕃的各種風格的技藝在西藏逐漸融合。

60　杜齊：《西藏考古》，西藏人民出版社，1987。

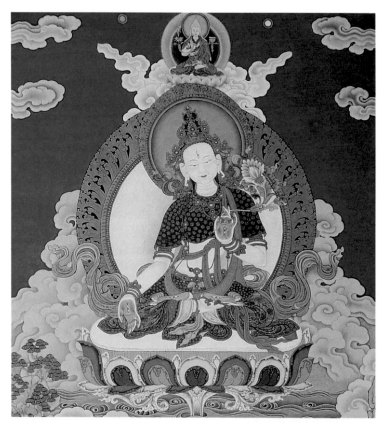

白度母 欽孜派作品 /2016 年 / 邊巴旺堆

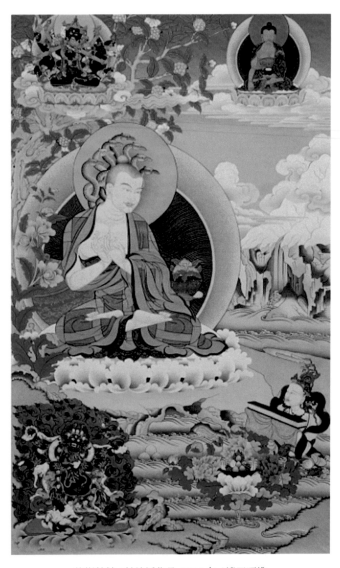

龍樹菩薩 / 勉塘派作品 /2015 年 / 邊巴旺堆

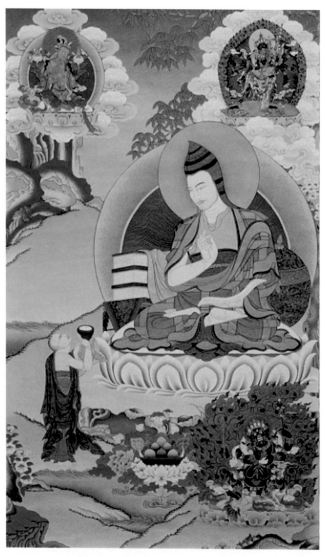

無著大師 / 勉塘派作品 /2015 年 / 邊巴旺堆

　　15 世紀初，出生在洛扎勉塘的勉拉・頓珠嘉措到日喀則地區拜藏堆・多巴・扎西杰布為師，編寫了繪畫和雕塑理論專著《造像量度如意寶》，詳細論述了各類佛像量度、造型、裝飾特徵，在實踐中明顯融入了藏人的審美情趣，被奉為藏族繪畫藝術的經典著作。其創立勉塘畫派造像法度精嚴，善像圓潤優美，注重線條的運用，色調活潑鮮亮，變化豐富，背景部分吸收漢地風景特色，形成青綠色調的全新繪畫風格，呈現出純粹的本土畫風和民族特色。17 世紀以後，扎什倫布寺的畫師曲英嘉措，繼承舊勉塘畫派精華的同時，吸收漢地繪畫技藝，創立了「新勉塘畫派」（又稱勉塘後藏派）。17 世紀末至 18 世紀初，勉塘畫派進入鼎盛時期，代表了西藏民族繪畫的成熟和繁榮，其影響覆蓋了藏傳佛教的整個藏區，還遠播到不丹、尼泊爾等鄰國，發展成為藏區第一大畫派，完成為宗教服務的功能，成為藏傳佛教最具代表性的繪畫樣式。

蘭州尼瑪（紅唐）作品，阿彌陀佛　　　蘭州尼瑪（黑唐）作品，吉祥天母

　　15 世紀，出生在貢嘎崗堆地區的欽則欽莫在少年時期就能獨立刻畫各種動物、植物等，成年後也師從藏堆‧多巴‧扎西杰布畫師門下，創立了獨具風格的欽則派畫派。對於出自同門的勉欽兩派，在造型和度量經方面基本一致，後來發展成「一文一武」，風格不同的兩大畫派。勉塘派尚「文」，畫的多是度母、藥師佛等「慈像」，形象平和、慈悲、優雅、生動。欽則派尚「武」，主要畫的是護法、金剛等具有陽剛之美的忿怒像唐卡。該派造型威武，面相獰厲，色彩上多運用黑、綠、紅等主要色塊羅列平塗，裝飾意味濃厚。壇城唐卡亦是欽則派樣式獨特的繪製形式。

　　以上「勉塘派」和「欽則派」為 14 ～ 15 世紀上半葉流行的印度 —— 尼泊爾繪畫樣式畫上了句號，對後來本土藏族繪畫樣式的形成、發展作出了重要貢獻。

　　16 世紀初，勉塘派畫師南喀扎西活佛，潛心臨摹印度的響銅（一種可製樂器的合金）佛像，同時受中原明代時期的繪畫影響，用工筆重彩法繪製唐卡，形成了人物是梵式、景物是漢式的獨特風格，創建了噶瑪嘎孜畫派，以昌都為中心在康巴地區發展。

　　在他之後，有兩位叫做「卻吉扎西」和「噶旭噶瑪扎西」的畫師，繼承了他的這種風格，前者據說是第一位設色多用青綠色調的人，噶旭噶瑪扎西主要在寫實而工細的樹木山石背景中大膽使用純度極高的石青石綠色。二人繼承噶孜派畫風，與南喀扎西一道，被譽為「噶孜三扎西」。最後，噶孜畫派由一生坎坷的繪畫天才十世噶瑪巴完成了最終的創派工作。據說他採用了明代漢地山水繪畫中「青綠山水畫」和「界畫」的表現技法，一改以前嚴格遵守勉塘派畫風的做法，畫風走向素潔、清新，同時由於他在造像量度與雕塑材料上，都有很深的理論造詣，被公認為是那個時代的權威。這一新畫風，藏語稱為「噶孜」，漢語稱之為「噶瑪噶孜派」，簡稱「噶孜派」或「嘎赤派」。噶孜畫派承傳譜系十分明晰，歷代名家輩出，傳播廣泛並程度不同地影響了近現代新門派繪畫系統的發展。

歷史上不同時期還形成一些新的畫派，對後世有不同程度的影響，既可以看到藏族畫師們對造像量度與美的不同理解，又賦予了藏傳佛教造像美學的多樣性表現語言，是西藏繪畫長期發展，地域文化趨於成熟的表現。從現存的唐卡來看，絕大部分都是明清時期的作品。

　　今天，已經形成「家家從藝」格局的熱貢藝術，發祥於藏民族文化的原生地青海省黃南藏族自治州同仁縣境內的隆務河畔，這個青藏高原和黃土高原接壤的特殊的文化地理環境，使熱貢藝術承襲了藏、漢兩地畫風，成為中國藏傳佛教藝術的重要組成部分和頗具世界影響的流派。其技法表現繼承了勉塘派傳統創作手法，又融會了其他地方的民間藝術，色彩構成追求多樣統一，用金繪畫是熱貢藝術的特長並廣為流行。如今，在同仁，諸多中國工藝美術大師和國家級非遺傳承人，在宏大深奧的藏傳佛教敘事、說理語境中，遵循宗教儀軌，在繼承傳統技藝的風格上又各具特色，消解了佛經與信徒的心理距離。

　　進入現代社會，社會環境的改變、文化交流的廣泛，唐卡藝術發展更加完善和規範化，在寺院承繼、流派遞傳、師徒相授等傳統經驗基礎上，出現了唐卡作坊、唐卡學校等多元化的教學方式。1984 年，西藏大學成立了藝術系，設置了藏畫組，丹巴繞旦到藝術系從事西藏傳統美術教學工作，將西藏傳統繪畫引入大學的殿堂，在「繼承是根本，但必須要發展」 的創作

思路下，他編著了《藏族繪畫》一書，至今仍是唐卡繪畫中最具指導性的著作。在教學之餘繪製創作了許多唐卡作品，為民族藝術發揚光大做出了許多有益的嘗試。2006 年，西藏大學藝術學院被授予藏族唐卡「勉塘畫派」和「欽則畫派」非物質文化遺產傳承單位，「勉塘畫派」為西藏自治區非物質文化遺產傳習基地。

唐卡雖然帶有濃厚的宗教色彩，但其內容廣涉政治、經濟、歷史、宗教、文藝、社會、生活各個方面，堪稱是形象的百科全書。

按繪畫所表現的內容，唐卡大致可分為：宗教畫、傳記畫、肖像畫、歷史風俗畫、建築畫、歷算唐卡、藏醫藥唐卡等。

按照製作方法和所用材料來區分，唐卡主要有兩大類：

以絲絹綢緞為材料，用刺繡、編織、拼貼或套版印刷等方式製成的叫「國唐」（gol-thang），意思是「緞製佛像」。當然這類絲絹唐卡，製作方式並不一樣，有用手工刺繡的，有將各色絲絹縫製在一起製成的，還有將各色絲絹黏貼在一起而成的 —— 北京雍和宮永佑殿中，至今仍掛有一幅用各色絲絹黏貼而成的「綠度母」像，屬於國寶級文物！也有雕版印刷術製出的唐卡。

用顏料在畫布上繪製的叫做「止唐」(vbri-thang)，就是指繪畫唐卡。由於繪畫時使用的顏料不同，尤其是「畫地」即背景上的區別，止唐又分為背景五顏六色的「彩唐」、背景全是金色的「金唐」、全是朱紅色的「朱紅唐」、全用墨色的「黑唐」。

唐卡的藝術精神

　　唐卡藝術依附於佛教，佛教為其提供了永恆的題材與法則，對於藏族人民來說，唐卡並不是簡單的一幅畫，而是藏傳佛教膜拜體系的重要組成部分。色彩是完成唐卡藝術創作的重要材料，本身似乎沒有意義，是人們主觀賦予了色彩以情感。這些不同的顏色象徵，在不知不覺中影響人們的心理，左右人們的情緒而變得有了價值。

　　唐卡繪畫所選用顏料色彩飽和，品質恆定，硃砂、松石、珍珠、瑪瑙、珊瑚、孔雀石、藏紅花、藍靛等天然礦、植物顏料繪製的唐卡歷經千百年，畫面仍鮮豔如初，展現了高原民族對自然中純淨、豔麗色彩的先天性愛好。這種濃郁的雪域風格，在裝飾畫面的同時也裝飾著人們信仰的世界。佛教強調白、黃、紅、藍、綠五種顏色，就拿善男信女們篤信、崇奉的度母來說，白色是她的眼，藍色則是耳，黃色是鼻，紅色為舌，綠色則為頭。在藏地歷史上，尼泊爾的赤尊公主是白度母的化身，漢族的文成公主是綠度母的化身。密教金剛界五方佛象徵佛性的不同側面，也被賦予了五種顏色：中方毗盧遮那佛（大日如來）為白色身體；南方寶生如來佛為黃色身體；東方不動如來佛（阿閦佛）為藍色身體；西方阿彌陀佛則為紅色身體；北方不空成就佛則是綠色身體。這種方位色彩與中原的五方色概念有所不同，展現了藏民族自身的色彩意識和早期審美觀念。

班禪大師源流—闍黎 / 勉薩派 /2015 年 / 邊巴旺堆

　　唐卡的繪製複雜，用料考究，其有別於其他藝術種類的特色就是巧妙地運用金來處理畫面。金本身具有金屬的冷色質感及重量感，又含有高貴、神聖的象徵意義。作為繪畫材料使用，金色能很好地平衡相互對比和互補的關係，既讓色彩鮮豔明亮的畫面統一寧靜，營造出宗教氛圍，又顯示了佛國莊嚴華貴的景象，是人們理想中的佛界顏色。它還能把其他顏色不能

表現出來的金屬質地表現出來，如佛菩薩手持的法器、金剛杵等，也能表現柔然的衣服紋理，如佛祖的袈裟。唐卡作品中不論主尊像，還是人物服飾，包括建築、樹、石等大多用金線勾描，出現了金線勾勒、磨金平塗、金點飾物等技法。

班禪大師源流—阿拔雅迦羅 / 勉薩派 /2015 年 / 邊巴旺堆

作為藏族文化藝術的主要繪畫形式，唐卡在上千年的發展過程中，大量吸收和借鑑周邊國家及地區的藝術繪畫形式，在內容上，由原來以宗教內容為主擴展到自然風光、現實生活等領域。在繪畫表現上，採取細密畫手段，還借鑑西方油畫的技巧，展現了藏區唐卡藝術家受當代藝術審美趨勢的影響，比如畫面出現了不完全對稱的構圖等形式，這種個性流露的創作表現，展現出唐卡藝術在時代影響下審美趨勢的變化。唐卡雖然在表現形式上與傳統樣式相比有了新的變化，但對藝術的虔誠心態和唐卡畫師的工匠精神被保留了下來。繪畫唐卡如同皈依，這種充滿精神內涵的藝術形式能使人「藉幻修真」，達到平靜安穩之境。

2006 年，唐卡被列入中國第一批非物質文化遺產保護名錄，折射出唐卡從佛教供奉向文化遺產的擴延，以及其面臨的傳承與保護、創新與發展等現實性問題。

專欄一

芻議藏傳繪畫技法之勉塘派唐卡繪畫技法 ——

西藏大學藝術學院美術系藏族美術教研室孜強・邊巴旺堆

摘要：藏族傳統繪畫具有上萬年的歷史。在歷史的長河中，出現過不少絕世佳作與各種繪畫派別。7 世紀佛教正式傳入雪域高原，隨之而來的佛教繪畫藝術也跟當地土生土長的繪畫藝術交流並結合。祖輩們從中原漢地、尼泊爾和印度等地的繪畫藝術中吸收和借鑑了不少有益於藏族繪畫發展所需之養分。從而創立了尼泊爾派、勉塘派、欽孜派、其吾崗派和嘎赤派等五大畫派及眾多小的畫派。作為五大派之一的勉塘派從 15 世紀創建之初到今天已有五百多年的歷史。在此期間，透過各個時期的繪畫大師們的努力，累積了不少繪畫經驗並創造了有別於其他畫派的技法。

關鍵詞：勉塘派、繪畫技法、布局、白描、著色、勾金

具有悠久而燦爛文化的藏民族，一直居住在廣闊而高寒的雪域大地。祖祖輩輩生息在青藏高原的藏民族，在和大自然抗爭過程中不斷吸收其精華，累積與總結各種經驗，揚長避短。同時又從相鄰的中原漢地、尼泊爾和印度等地吸收和借鑑了不少有益於藏民族文化發展所需之養分，不僅創造出舉世公認的醫學等其他文化，而且也造就了世間少有的美的藝術 —— 藏族傳統繪畫。

第一章　中國宗教繪畫源流

藏族傳統繪畫在上萬年的發展過程中，出現過不少絕世佳作與各種派別。由於歷史上各種戰亂等方面的原因，我們已很難了解到其中更多、更詳細、更全面的情況。但現在我們仍能從一些作品的片段和極少的考古發現，比如西藏阿里日土岩畫、西藏昌都卡若遺址中發現的陶器上的裝飾圖案、西藏拉薩曲貢遺址出土的陶器及銅鏡上的圖案等都能夠了解到早期藏族傳統繪畫之輝煌。冬去春來，經過一段漫長的歲月之後，到了 7 世紀，佛教正式傳入雪域高原，隨之而來的佛教繪畫藝術也跟當地土生土長的繪畫藝術交流並結合。

到了 16 世紀，影響現今西藏繪畫藝術的五大派別已全部形成。這五大派別分別為：尼泊爾派、勉塘派、欽則派、其吾崗派和嘎赤派。

筆者在此所要談論的是勉塘派唐卡繪畫技法，在談技法之前有必要了解一下勉塘派創始人勉拉·頓珠及勉塘派之特點。勉拉·頓珠大師大概出生於 1420 ～ 30 年代的山南洛扎勉塘地區，自幼聞習藏文文法、詩學、韻律學等各種學科，成年後因諸多原因離家出走。行至山南羊卓達隆時撿到一捆毛筆和一卷範畫，因此對繪畫產生了濃厚的興趣。四處尋師求教，終於在藏堆即現今的日喀則境內找到當時最偉大的繪畫大師之一 ——藏堆·多巴·扎西杰布。由於他的聰慧及學習之勤奮不久便出師獨立作畫。在後來的幾年間不斷地學習和研究各種繪畫風格，通曉了印度、漢地、藏族以及尼泊爾等地的各種繪畫技法，並

著書立作。勉拉‧頓珠的繪畫風格自成一體，後人將其繪畫風格定名為勉塘派。由於目前在藏區各地已很難找到勉拉‧頓珠大師利用勉塘派技法繪製的繪畫作品，因此筆者在這裡無法描述早期勉塘派的繪畫特徵。在此，本人根據五世達賴喇嘛時期以及後來的勉塘派繪畫作品，簡單地描述其繪畫特點。該畫派造像法度精嚴，與傳統的表現手法相比，尤其注重線條的運用，線條工整流暢，各種勾線法表現出不同的質感。人物體態、骨相和肌膚都異常完美，脖頸較長。畫面色調活潑鮮亮，變化豐富，高度和諧，暈染充分；用色細膩、柔和、富麗堂皇。畫面中由於石青和石綠兩色的用色突出，因此，從遠處看，該派繪畫作品十分優美。衣袍和飾帶呈不對稱形式，棋盤式構圖已消失，諸神位於雲端風景之中，布局活躍多變，背光中的卷草圖案變成了波浪式放射的金線。與欽則派相比，該畫派尤其擅長表現和靜類神像。

　　勉塘派的創立為延續幾個世紀的具有濃厚西域風情的外來繪畫風格畫上了圓滿的句號，藏族繪畫再次走上更具藏民族特色的繪畫之路。此後不久藏族繪畫流派中相繼出現了欽則派和嘎赤派等諸多大小派別，真可謂「百花齊放，百家爭鳴」。而勉拉‧頓珠大師在此過程中所起的作用與成績則更是無法用任何形式的語言和文字來表達。藏族傳統繪畫技法中最具特色的乃是唐卡繪畫技法。唐卡繪畫技法因其派別的不同技法上也有很多不同之處，勉塘派唐卡繪畫技法大致可分為八個步驟，具體是：

一、畫布的製作；二、布局；三、白描；四、著色與染色；五、勾線；六、勾金及裝飾圖案；七、細部刻畫；八、拋光與書寫總持咒。

◆ 畫布的製作

　　畫布製作過程中最重要的是畫布的選擇，歷代唐卡的畫布在材質上純棉居多，也有純麻、棉麻混紡等。在選擇材質方面勉塘派也繼承前人的傳統，利用棉、麻等材料製作畫布。在選擇布料時不僅要看布料本身是否平滑潔白，也要看布紋是否整齊細密。更重要的是要看純棉還是混紡，如果是混紡還要進一步證實有無塑膠等材質的介入，如果有則最好不要使用，以免影響唐卡本身的品質。換句話說，繪製唐卡最好的畫布是純棉、純麻，其次是棉麻混紡，最後是其他混紡，但必須要求不含塑膠材質。選擇好布料後繃於畫框中，畫框類似蘇繡等刺繡所使用的井字形畫框或印度細密畫所使用的井字形畫框。另外還需四根竹條，將裁好的畫布用水打溼後，縫於其中，然後用繩將其繃於畫框中。繃好後，畫布四邊與畫框本身需留有 2 ～ 3 公分大小的空間，以便塗完底料和打磨之後繼續撐平。

　　接下來便是做底，首先要把準備好的淡膠刷於畫布，然後用手將其磨勻，堵上畫布所有布眼，再將畫布四周的繩子按順時針方向拉緊，陰乾後用備好的白堊土底子在畫布前後各上一道，乾透後用平滑的石頭或不易褪色且不帶稜角、一面平滑的

器物前後溼磨數次，在此過程中每溼磨一次需按順時針方向拉一遍繩子，陰乾後重複前面的過程。溼磨時畫布底下應墊有平滑的木板來支撐畫布。最後從畫布背後乾磨一次，畫布自然變得柔軟光滑。

◆ 布局

首先，利用彈線繩在已做好底子的畫布背面透過對角等彈出米字線，然後利用圓規在中線及其他線上做出記號。翻過畫布根據記號彈出十字線確立畫布的中軸線，透過這兩條線把所需畫面之大小用尺量出並彈出四邊。

其次，根據繪畫主題的不同安排整個畫面。一般情況下主尊安排在畫面中央偏上的位置，而且畫的比其他隨從、活佛或菩薩等要大得多。其構圖方式主要還是遵循對稱式構圖，也利用其他形式的構圖。利用對稱式構圖，畫面就顯得莊重大方且具有一種古典的內在美。

◆ 白描

由於唐卡畫的題材非常廣泛，涉及宗教、天文、地理、醫學、歷史和傳記等諸多領域，在此本人利用這麼一簡短的文章一一說明是不現實的，因此，舉個例子進行說明相對貼切。就以「三怙主」為例，中間主尊可為觀世音菩薩，左下方為文殊菩薩，右下方為持金剛。

中間的觀世音基本上占據畫面上部大多數地方，文殊菩薩與持金剛基本上等大占據整個畫面四分之一左右的大小。定位後根據造像量度經中對各自所規定的比例進行打格繪製。繪製過程中，首先利用木炭條將觀世音菩薩的形體畫出，然後畫出天衣、飄帶、法器和飾物，再畫出頭光、背光。畫完觀世音後接下來畫文殊菩薩，爾後畫持金剛。三個佛像全部畫完後，須把背景一一畫出。繪製背景時要考慮到主題，需與主題協調一致。最後用墨將所有的形象進行勾勒固定，白描所用墨色不宜太濃，偏淡為佳。另外，在此階段有時因特殊需要，將佛像的頭飾、背光等用瀝粉法來塑造。

◆ 著色與染色

著色與染色這一環節裡，首先是著色。著色時，先要繪出背景顏色，然後逐一繪出上面所有層次。如果所繪內容是佛教內容，所有佛像則必須根據佛經中的規定進行上色。著色過程中，一定要注意顏色的含膠量，如果含膠量超過它本身所需之比例，畫出的唐卡品質不僅無法保證，而且上色也非常困難。含膠量不足，則會導致脫色或在染色時翻色，影響畫面效果。因此，含膠量必須達到規定之要求。

其次是染色，勉塘派繪畫技法中，染色法雖多，但也不外乎兩種，即：乾染法和漉染法。

乾染法可分為平染、點染和復染等數種。溼染法又可分為合染法與分染法等等。染色時要根據所需染色的對象選擇染色用的顏色，一般暖色類的用胭脂色，冷色類用花青色，中間色用墨。染色時不可性急，特別是乾染法，染完一遍乾透後再染，這樣，用非常淡的顏色和筆尖較乾的毛筆染 21 遍後，方可得到最佳效果。這裡所謂 21 遍並非是指真的必須經過 21 遍，而是需染多次才能得到最好的效果。因技法等各方面的原因，染完一百遍也未能得到預期效果的情況是時常出現的。因此，必須經過老師的指點及刻苦訓練，才能達到應具備的水準，得到預期的各種效果。

◆ 勾線

藏族傳統繪畫中，勾線具有舉足輕重的重要位置。它所承擔的責任相當於雕刻師手中之刻刀，將每一具體形象透過各種不同的勾線方法一一表現。勉塘派的勾線方法一般情況下可分為五種，即平勾、濁勾、衣勾、葉勾及雲勾。透過以上五種勾線法，可將柔滑、粗糙、飄逸、結實等各種質感表現得淋漓盡致、活靈活現。勾線所用顏料為胭脂、花青和墨等。勾線時必需要注意顏料的濃淡，用色必須要和底色一致。

◆ 六、勾金及裝飾圖案

在已畫好的具體形象上用純金進一步刻畫可能是全世界為數不多的一種繪畫技法，勾金的主要範圍是佛像的背光、花草樹木、飄帶和山石的邊緣等等。如果有瀝粉，則須將金箔貼於瀝粉之上。

服飾及背景上需繪各種裝飾圖案，這些裝飾圖案中有龍鳳圖案、卷草圖案、花鳥圖案和各種吉祥圖案。用純金勾勒這些圖案

和其他線條時金汁的濃度必須一致且必須掌握好其含膠量，如若不然則畫出的圖案等既不美觀又失去它應有的各種效果。

◆ 細部刻畫

在刻畫細部或局部時，先要將剛開始所畫的具體形象透過光線一一描出，而後利用胭脂、花青等色透過平染法根據不同造像的特徵進行形體上的刻畫。由於各個造像的不同，染出的效果也必須有所區別，要將凶神的威武與和靜類的慈祥表現出來。染完後須將五官、頭飾、瓔珞和骨飾等細微部分逐次畫出。

◆ 拋光與書寫總持咒

在完成上述所有步驟後，用九眼石將純金畫出的頭飾、山石邊緣等逐個進行拋光，至於一些較寬的地方用九眼石畫出各式各樣的圖案。最後書寫總持咒，書寫總持咒的字體有梵文、藏文手寫體和印刷體等幾種，一般情況下利用梵文書寫的年代較早，藏文手寫體和印刷體書寫的年代較晚。現如今利用印刷體書寫得較為普遍。在總持咒下方有時也可寫一些含有讚頌、祈禱的詩詞，另外還有供養人姓名、畫家姓名以及繪製年代等。

以上繪畫步驟是勉塘派畫家們在長期的實踐過程中總結出來的寶貴經驗，同時也是本人多年來實踐之所得體會，由於篇幅問題只能簡而言之，因此在敘述過程中不免會出現很多問題，還望各位專家學者、讀者不吝賜教，本人將不勝感激！

專欄二

唐卡製作的課程紀錄

—— 朱丹陽

如果你想在一瞬間了解高原文化悠久的歷史，那你只需要解讀一幅唐卡的繪畫過程。

那會是規矩與敬畏的結合，是信仰與時間的磨礪，是技法與色彩交融，是千年不變的傳承。

所有的一切在我的眼裡都是一種修行，一種對中國傳統文化的敬畏，一種筆尖上的修行……

規矩與敬畏的結合 ——《佛造像度量經》

「無規矩不成方圓。」《度量經》是唐卡繪畫的規矩。

《度量經》主要是論述神像的基本尺度，對諸佛、菩薩等造型特徵及身體度量乃至瞳孔的比例都有詳細的論述。按照規矩可以畫出每一尊神像的完美姿態。不遵守《度量經》的比例去繪製神像，不但失去了神像的美感，更是對神像的褻瀆與不敬，失去了唐卡最重要的佛教聖物的特徵，也就毫無藝術價值而言。

也正是因循守舊、一絲不苟的精神，才賦予唐卡的神祕魅力。使我懷揣一顆敬畏之心，開始唐卡繪畫的第一步。

在邊旺老師講解下我了解到了有關藏族傳統繪畫中的計算尺標準主要有以下幾個：

「拓」就是一頭長或一掌長；「縮」就是一指寬，也就是「拓」的十二分之一；「剛巴」是「縮」的四分之一；「乃」是「剛巴」的二分之一。

佛像和菩薩的頭部比例都屬於一類，首先打頂線和中線。然後中線兩邊的臉寬各六縮，耳寬各兩縮，共五條縱線。從頂線起寶頂兩縮，頂髻四縮，髮厚四縮……

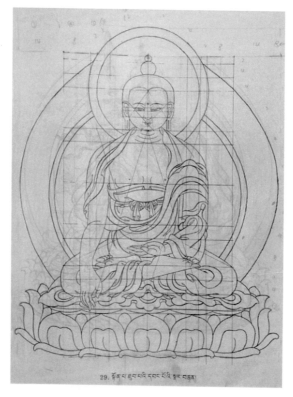

打頂線和中線

邊旺老師推薦由丹巴繞旦老師編著的《西藏繪畫》。裡面詳細地講述了有關神像的度量知識。

信仰與時間的磨礪 —— 唐卡畫布製作

……在水與鵝卵石的一次又一次的磨礪中，畫布失去了表面的毛糙與縫隙，變得平滑緊密，更加富有彈性與包容性……如同人的一生，總要經過歲月的洗禮和磨練才能成熟……

—— 唐卡學習心得

製作畫布是一個很神奇的享受。它會磨礪掉我內心的浮躁與盲目，用平靜的內心面對我所要繪製的神像。這一切與信仰無關，但是又圍繞著信仰。

製作唐卡畫布需要準備沒有上過漿液的白色棉布，隨著時代的發展也可以選擇一種稱之為「府綢」的白布，據說是實驗室裡使用的白棉布。總之就是純棉布。

繃畫布

首先選擇平滑並且有厚度的白棉布（或府綢，一種質地細密、平滑而有光澤的平紋棉織品），不要有汙點、小孔裂縫等。過水晾乾後繃在畫框上。然後將熬化的明膠，稀釋成淡茶水色，均勻塗抹在畫布的正、背面並晾乾。這個環節主要是將棉布的氣孔堵上，決定著後期製作的好壞。待膠乾後，將鈦白粉

或立德粉加適量的膠水調成糊狀（類似於優格的狀態），用寬大的毛刷在畫布的正、反兩面均勻地塗刷一遍，不宜過厚。以畫布上的細孔都被填塞平整、均勻為準。將刷好的畫布抬起對著陽光檢查，如有星星點點光亮還需要再次刷平才行。如果調製的底漿中膠的比例太大，會使後期畫布裂開，膠太少也會掉粉，因此膠水要調成淡茶水狀為宜。

繃畫布

打磨

做好白底後的畫布就需要打磨了。打磨的過程中要保持一種「心靜自然平」的狀態，可以採用鵝卵石或茶杯杯口。先將畫布打溼，注意如果水太少就是乾磨，會使畫布表面太過於光滑，不易上色。畫布打溼後就要不停地用鵝卵石或茶杯口打磨畫布，按照從上到下、從左到右的次序，正反兩面都要磨，反覆幾次，每次打磨後都要陰乾畫布後再次打溼另一面再打磨再

陰乾。直至畫布「色如白雪平如鏡，敲如鼓鳴柔似錦，牢如牛筋薄似翼，著色力強有光澤」（《西藏繪畫》丹巴繞旦著），此為一唐卡畫布的終極目標。

打磨

技法與色彩交融 —— 唐卡繪畫的過程

　　唐卡繪畫在色彩運用上十分考究，通常在一幅唐卡作品中，會出現上百種顏色。唐卡繪畫用色細膩，冷暖對比強烈。這種強烈的視覺衝擊力給人一種心靈震撼力。

　　我選擇了一幅〈白度母〉作為我唐卡繪畫的主題。白度母是觀世音菩薩的化身之一，其性格溫柔善良，非常聰明，沒有能瞞得過她的祕密。人們總愛求助於她，故又稱為救度母；白度母身色如雪山潔白，面目端莊祥和，雙手和雙足各生一眼，臉上有三眼，因而又稱為七眼佛母。

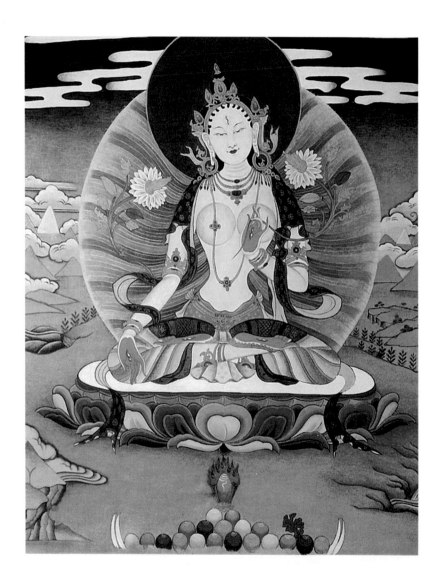

105

畫草圖

　　在磨製好的畫布上先打基線，然後用木炭條根據度量繪製白度母神像。

定稿勾墨

　　草圖繪製完成，用淡墨勾線。注意唐卡勾線不同於工筆繪畫線條，墨色要求一步到位。唐卡勾線一定用淡墨，主要造成定稿作用。因上色的時候不是中國傳統的勾填法，而是要將所有的墨線蓋住，因此墨色太深會影響後期的上色。

定稿勾墨

礦物質顏色的使用

　　上色之前先要用明膠調製礦物質顏色。先把礦物質顏色倒入調色小碗中，將淡茶水狀的膠水點滴到顏色上，用手指慢慢地將膠水與顏色調和在一起，讓每一粒顏色都能夠包裹上膠水，待顏色與膠水調和後加適量的水調開即可。每次用完後都要倒入熱水將顏色中的膠水洗出來，留著下次再用。

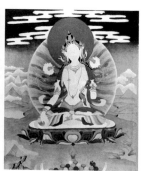

著色

著色（乾染和溼染）

　　唐卡上色有一定的先後順序與步驟，不能隨意發揮。先對面積較大的衣飾進行著色，然後是天空、景物、地面。從上往下，先把整個畫面的大的顏色鋪滿直至神像身體畫完後，再金色畫飾品和花紋完成，才是面部最後「開臉」，也就是畫神像的五官。

　　唐卡畫的暈染分為乾染和溼染兩種方式。不同於工筆畫運用水筆進行渲染。

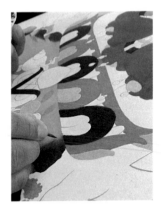

暈染

　　我所選的作品要暈染出天空的漸變層次，就需要運用唐卡點染法，點染時筆頭沾上顏料，染點越來越小來表達漸變層次，當點染整個天空後再用小刀將礦物色的大顆粒刮平。

　　遠處的白雲運用的是唐卡的溼染法。運用兩種顏色色筆趁溼未乾之時，用乾淨的第三枝排筆充分暈染……兩枝畫筆分別是白色和淡灰色，畫在雲的兩端，在接近中間的時候用第三枝乾淨的筆將兩種顏色溶合於中間。對於習慣用水筆進行暈染的我們簡直就是一種挑戰。

　　這還不是最難的，最難的是怎麼塗也塗不勻的礦物質顏色。比如白色和神像的背光，要求平的沒有一點點筆觸，平還要薄……

彩筆勾描

　　被顏料覆蓋過的底稿進行勾複線，這個步驟很複雜，有時要勾出無粗細變化的「鐵線」，有時又要粗細不同、頓挫有致的「變化線」。並且，紅色和黃色類的用胭脂勾線，青色和綠色類用花青勾線，金色用大紅勾線等等。

泥金

　　金具有高貴、神聖的象徵意義，是藏傳佛教理想的裝飾顏色，也是人們理想的佛界顏色。

　　在唐卡繪畫中用金色不僅讓作品增加美感而且也提高了繪畫本身的收藏價值。作為唐卡藝術的一大特色，有金線勾勒、磨金平塗、金點飾物等技法。

　　如果泥金數量多，可以使用一個大的平盤，先將平盤加熱後倒入幾滴膠水；然後點入幾張金箔就用手指不停地摩擦，不停地加箔、加膠、加水，反反覆覆，直至金箔磨碎磨細後，再用清水洗金脫膠；然後過濾掉金子裡的雜質後，將水倒掉，放置晾乾後就是一碗黃燦燦的金色。再繪畫的時候也先取出一點，兌上膠水研磨後再加水調開後即可進行繪製。

泥金

開臉

　　開臉是唐卡繪畫最後一個流程，開唐卡中的佛菩薩護法人物、動物等描畫五官，包括表情、眼神、神態，是唐卡繪製過程中畫龍點睛的一步。開臉要下筆堅定，繪製如理如法的諸佛菩薩聖像，展現諸佛菩薩寂靜慈悲普度眾生心意。

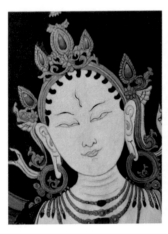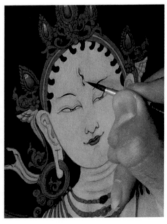

開臉

修整

　　最後會對所畫的唐卡進行修整，至此，一幅複雜繁瑣的唐卡繪製完成了。唐卡畫完後，一般會請高僧大德在唐卡背面佛像的眉心、喉結、胸口相應處，用硃砂書寫「嗡阿吽」，以顯現其加持之力。我想我雖不是高僧大德，但是我同樣懷著虔誠、純淨、善良的內心完成了這幅畫作。

專欄三

傳統工筆繪畫與唐卡繪畫的差異性比較 ── 以繪製仿唐卡十一面千手千眼觀音菩薩像為例

北京工業大學藝術設計學院教師 曹海梅

內容摘要：傳統工筆繪畫與西藏唐卡繪畫在中國美術史上不僅有著不同的審美範圍，同時也有著不同的歷史傳承淵源，本文透過對自己多年學習傳統工筆繪畫與臨摹西藏唐卡繪畫的經驗和體會，從繪畫形象、繪畫構圖、繪畫板面材料、畫面設色要求和繪畫技法等方面做一個差異性比較，以饗讀者。

關鍵詞：工筆、唐卡、繪畫、差異性、比較

1992 年年底的一個機緣，我應臺灣著名禪者、音樂人林谷芳先生之約為他新落成的別墅畫一幅高約兩公尺的十一面千手千眼觀音的仿唐卡工筆重彩畫。在當時西藏與中原的訊息與交通不暢，可參考的資料很少，我對佛教認識正處在初學的懵懂狀態，繪畫是透過林谷芳先生帶來有限的圖片資料，和他為我寫的文字說明與要求作基礎進行創作繪製的。在該畫的起稿、定稿、繪製過程當中，林谷芳先生專程從臺灣來京幾次看畫並與我討論畫法，經過十個月的繪製終於很好地完成了。此次繪畫是我第一次接觸唐卡和臨摹唐卡，第一次繪製佛教題材的繪畫，也是第一次用中國畫傳統圓絲絹和天然礦物質顏料繪製重彩人物畫。因此在整個繪畫的過程當中，對唐卡繪畫與傳統的

工筆重彩人物畫在繪畫造型上、技法上、材料上等方面要求的差異性做過一些研究，並有了一些切身的體會和思考，這些經驗對我後來的繪畫創作產生了很大的影響。在繪製十一面千手千眼觀音畫以前，我已有了十多年學習中國傳統工筆畫的實踐基礎，臨摹過古代仕女畫、永樂宮壁畫等。此次作畫主要是用我過去所學的工筆畫的技法在絹上模仿唐卡的效果來繪製的。今年我在首屆宗教繪畫高級研修班，對唐卡有了新的學習和認識。至此，我希望以當時繪製仿唐卡十一面千手千眼觀音畫為例，簡要地從幾個方面對兩種繪畫的異同做一個差異性比較。

◆ 關於對繪畫形像要求的差異性比較

唐卡繪畫比起傳統工筆畫更多地注重人物形象的共性、象徵性和繪畫功能性。我在繪畫的前期準備階段，林谷芳先生給我提供了一些唐卡的參考圖片，和他對十一面千手千眼觀音每一面的說明。林先生是一位禪者，主要是學習漢傳佛教的禪宗學派，參禪打坐、研習佛法是他日常生活的一部分。他告訴我：他雖然學習漢傳佛教，但他很喜歡唐卡，因為唐卡的觀音像更利於在打坐的時候修觀想。十一面千手千眼觀音的三個白色面容是代表慈悲，綠色代表堅毅，紅色代表忿怒降魔（我近來看到書中有不同的象徵說法），上面的是大忿怒像，再上面是阿彌陀佛像。我了解到這樣的說明和背景讓我在繪畫過程中，時時注意和考慮這張畫的修觀想的功能性，由於對這種功能性的注

意，作為繪畫者的我在作畫時，內心裡常常會懷有一種對菩薩的神聖感的觀想，這種體會在以往的繪畫創作中是沒有的。

同時由於菩薩的每一面都有明確而具體的說明，菩薩造像的比例和所拿器物均有嚴格的規定，想要像在以往的創作中畫出個性的作品是不可能的。但也不是沒有一點發揮自己的餘地，只是可供自己創作要在較嚴格的框架內進行，如菩薩面容的細節刻畫、衣服的具體設色，紋飾、背景的處理等。在這裡我聯想起了古代埃及的繪畫應也有某些相似之處。

基於功能性的要求，這張畫畫好後，在畫面上是沒有我的落款的。這在唐卡是一個約定俗成的現象，作為被用作膜拜、觀想的佛像是不能有繪畫者的簽名的，與我們從宋代以來講究詩書畫印的傳統工筆畫有著非常明顯的不同。

唐卡作品繪製對繪畫者有信仰的要求，如比丘、居士、信奉佛教的畫師才可以繪製，同時繪製者自身在整個畫作的繪製中應該保持身心的清淨，以及對佛教的虔誠。

在唐卡作品的繪製中常常要遵守相應的佛教儀軌和程序。一般在開始繪製時要選擇吉日，祈禱並要有相應的佛事活動，在繪畫進行到較為重要的時候，如開臉等時候，也會有祈禱等佛事活動。在繪畫作品完成後要進行「開光」。繪畫作品在懸掛之前進行開光，是將唐卡類作品賦予神性，展現其功能性的一個重要儀式。我的畫完成以後，林谷芳先生請來一位著名的藏傳佛教的上師來為畫開光。上師首先在畫的背面，觀音菩薩身

體的幾個不同的位置用紅筆寫上幾個梵文字母，然後念經咒進行儀式。透過這一儀式，原本是我的一張繪畫作品，就成為一張具有神性的莊嚴佛像了，可以供人參悟與觀想。

◆ 關於對繪畫構圖要求差異性比較

唐卡的繪畫構圖與傳統工筆繪畫有很大的區別，傳統的工筆畫常常是採用均衡式的構圖法，或長卷的階段式的構圖，如〈韓熙載夜宴圖〉的構圖，採用這些構圖方法使得畫面看起來較為自然靈活。同時傳統工筆畫比較講究畫面的留白，畫面虛實相生，給人們一種想像的空間。

我在讀唐卡畫面的時候，強烈地感到構圖的豐滿，畫面除主題描繪對象以外，還繪製了許多有所寓意的裝飾性圖案。畫面上留虛的空間很少，即使在畫面的一些局部沒有具體的描繪，也要填充背景的顏色，整個畫面沒有一處是留白底的地方。畫面的構圖多採用對稱式，中心人物（主尊）突出，占據畫面的中心，而且繪製的形體較大，對其他周圍的人物（小像）繪製較小，據說他們的大小比例是有嚴格的規定的。我們傳統工筆人物畫中也有主要的人物大、次要的人物小的繪製方法，如〈簪花仕女圖〉，但人物大小的比例不是嚴格規定的，只要能分出主次，看起來構圖舒服就可以了。

了解了唐卡與傳統工筆人物畫的不同，我在畫觀音像時，也採取了唐卡的中心對稱式構圖，在主尊十一面千手千眼觀音

像的上下左右分別描繪了較小的白度母、綠度母、文殊菩薩、金剛手菩薩。但在主像與四角小像的中間空白處繪製了石青底的虛空，以期對主體的突出有利於觀想，也將一些傳統工筆畫虛空的概念融入其中，同時也具有「禪」所講的對「空」的想像。林谷芳老師對這樣的畫面處理很滿意。

◆ 關於對繪畫板面材料要求的差異性比較

不管是唐卡還是傳統的工筆畫都很注意用來承載畫面的板面材料。

傳統的工筆畫多用熟宣紙或熟絹作為繪畫的板面材料。它的好處是質地細膩，表面有膠礬的塗層，便於固定顏色，同時可以將顏色很好地暈染開而不會留下水的痕跡。由於宣紙和絲絹都具有較好的半透明性，所以可以利用拷貝臺直接透稿勾線，較為方便。缺點是裝裱後不能曲折，一旦曲折畫面就會損壞，甚至連畫面的顏色都會脫落，特別是大幅的繪畫不好保存和運輸。

我的這幅繪畫在繪製 18 年後由於蟲咬需要修復，林谷芳先生將其帶回北京，由於裝裱後畫面在 2.7 公尺乘 2.7 公尺見方，飛機運輸不便。林先生便用以往帶大型唐卡的經驗將畫輕折帶回，然而這一輕折卻使絹本的畫面受損嚴重，在摺痕處有的絹絲斷裂並有許多顏色脫落，以致難以修復。

唐卡的板面材料多是用白石粉與骨膠混合正背塗抹在棉質

布面上，再透過打磨的程序做成白色較細的畫布用來繪製唐卡作品。其優點是畫面不太怕折曲，好保存，利於運輸。

　　缺點是不容易用水筆暈染，特別是大面積的暈染效果是常常靠不同深淺的顏色細點點成的，比較費工費時。由於唐卡畫布的透明性差，表面結實，可反覆摩擦，所以在起稿時常常由有經驗的畫師，按照宗教儀軌、造像度量，以及自己的參悟等在畫布上直接定位起稿，這一點對畫師的修為要求較高。

◆ 關於對畫面設色要求的差異性比較

　　第一次看到唐卡，我的眼睛感受到一種色彩的強烈衝擊力。這與我以往的繪畫經驗完全不同。整個畫面被鮮豔的高飽和度的色彩所充滿，補色、對比色相鄰著排列，好像一切物象都純淨突出。大量的描金畫銀使得畫面局部閃耀出金屬的光澤，使整個畫面看起來富貴雍容、和諧大氣。去過西藏的人回來都說，西藏的天空非常的純淨蔚藍，藍天下反映的所有物體都看起來比內陸要鮮豔。我讀了《大乘無量壽經》後，看到佛經中所描繪的西方極樂世界的景像有金磚、琉璃、七寶池等是一個瑰麗、純淨、燦爛的世界。我想也許這些都是唐卡的設色如此高純度的原因。

　　傳統的工筆重彩畫雖然運用硃砂、胭脂、藤黃、汁綠、石青、石綠等較高純度的顏色，但整個畫面構圖留白較多，注重高純度顏色、較低純度顏色以及灰度顏色之間的搭配，並且多

用墨色勾線追求畫面的統一和諧。特別是宋代以來受文人畫的影響，繪畫的「雅」成為普遍官方的審美追求，因此畫面的色彩呈現灰與鮮的對比與調和。

◆ 關於對繪畫技法的差異性比較

由於繪畫選擇板面材料的不同，以及對畫面功能與畫面效果的不同追求，唐卡與傳統工筆重彩畫的繪畫技法有著許多區別。

在用線上，傳統的工筆重彩畫大多使用勾勒法和勾填法，墨線在繪畫中起著重要的作用。墨線變化豐富，順逆頓挫，對不同繪畫風格的形成起了很大的作用。唐卡畫面中所用的線基本上使用彩色實線進行勾勒，線條雖然也有粗細的變化，但沒有工筆畫的變化豐富，用線的作用也沒有工筆畫在畫面中所起的作用大。

在色彩的繪製方面，唐卡和傳統工筆畫雖然在採用顏色上都講究用天然的礦物質顏色和植物顏料等，但是唐卡基本是採用直接上色法，顏色基本不透明，多採用平塗、點染 —— 以點成面的染色技法，呈現出深淺不一的暈染效果。傳統的工筆重彩畫在上色方面技法較多，顏色使用上除礦物質顏色以外還有許多植物顏料和生物顏料。主要上色技法是將顏色調得很薄，一遍一遍地上，並使用膠礬水固色，利用顏色層層累積的效果達到顏色的豐富與厚重感，其中主要的上色技法有分染、統染、罩染、接染等技法。

我在畫千手千眼觀音像作品的過程中，由於選用在絲絹的材料上繪畫，所以把傳統工筆畫的積色法作為基礎畫法，染出的色彩比較柔和，同時結合唐卡的繪製方法，有些顏色畫得較厚，還採用了一些顏色較厚的彩色線勾線，使得畫面具有唐卡的豔麗效果。

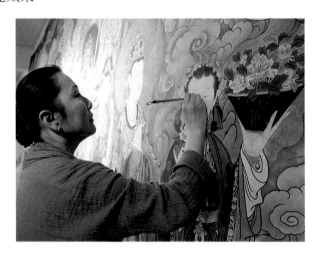

◆ 結論

　　以上幾點是我在第一次繪製仿唐卡千手千眼觀音像作品的一些心得和思考。這次繪畫距離現在已經有十幾年了，在這之後我還陸續有過一些工筆人物畫的創作，我明顯地覺得這次繪畫的實踐對我後來的繪畫創作有許多正面的影響。今年我在宗教繪畫高級研修班上，學習了孜強・邊巴旺堆老師教授的唐卡課程，使我對唐卡藝術有了更加深入的了解，並進行了臨摹實

踐。我認為作為一個畫家應該有著開放的胸懷，廣泛研究相關的藝術形式及技法，不斷提高自己的藝術修養，才能不斷地發展進步。雖然傳統工筆繪畫與西藏唐卡繪畫有著不同的審美範圍和不同的繪畫技法，但在文藝繁榮發展的今天，透過互相學習、借鑑，對繪畫創作是大有裨益的。

（本文刊載於《美術教育研究》，2013 年 4 月）

第二章

溼壁畫技法研究 —— 審視色彩的物性之美

溼壁畫是一門需要很高技巧的繪畫形式，也是一種十分耐久的壁飾繪畫。

13 世紀的義大利正處於文藝復興早期階段，佛羅倫斯等城鎮興起一股建築熱潮，溼壁畫依託於建築本體，如私宅、教堂、城市大廳、宮殿或路邊的小禮拜堂，得以廣泛地繪製，成為這一時期建築裝飾的主要手段。義大利是一個三面環海的國家，海洋對氣候有著很好的調節作用。佛羅倫斯、西恩納周邊高地，到處是石灰岩、大理石、沙等溼壁畫所需材料。許多著名畫家都在此參與了溼壁畫的創作，契馬布耶 (Giovanni Cimabue)、喬托 (Giotto)、馬薩喬 (Masaccio)、安基利科 (Fra Angelico)、米開朗基羅 (Michelangelo Buonarroti)、拉斐爾 (Raffaello Sanzio) 到科雷吉歐 (Correggio) 等，都是創作溼壁畫的能手。藝術家們透過同場競技展示他們的才能，在互相炫技的過程中，繪畫的藝術性得到空前的提高，產生了許多傳世藝術珍品。米開朗基羅在西斯汀禮拜堂繪製的〈創世紀〉和〈最後的審判〉等宏大作品，歷經數世仍保存完好而備受青睞。拉斐爾在宗座宮的壁畫〈雅典學院〉在溼壁畫的歷史上，則被公認為是完美展現古典精神的傑作。

一、神話化的媒介

　　溼壁畫（Fresco）的起源不可考，但早在米諾斯文明時期以及古羅馬遺蹟中就有出土的彩色壁畫。史前一千餘年，克里特島上就已出現在溼灰泥上作畫的技法，數百年後的伊特拉斯坎人和之後的羅馬人，都用這方法裝飾牆壁和墳墓，保留了歐洲溼壁畫的原始形態。

　　西元 79 年毀於維蘇威火山大爆發的龐貝古城，由於被火山灰掩埋，所留存的大量壁畫是迄今為止所發現的古羅馬時期最完整的壁畫。這些壁畫技藝非常成熟，為研究古羅馬繪畫藝術提供極具參考價值的歷史資料。臺灣藝術評論家謝哲青在《重返文藝復興》一書中論述，從佛羅倫斯到西恩納的山區到處都是溼壁畫製作的原料，包括富有碳酸鈣的石灰岩、赤紅的赭石，被稱為「石綠」的孔雀石，富含黃色氧化鋁的「密陀僧」鋅礦石等等。說明了溼壁畫在義大利流行的客觀條件。

　　「溼壁畫」源於畫家必須在半溼的灰泥上作畫而得名。俗名熟石灰的氫氧化鈣是造就溼壁畫的神奇媒介，其製作過程其實就是利用熟石灰的化合作用。溼壁畫製作時，將它與沙子混合攪拌，最貼近牆體的一層（arriccio）相對粗糙，其上再塗上一層細灰泥層——因托納可（intonaco），則細膩平滑，以便於直接作畫；等到灰泥晾到不沾手時，用石灰水調和顏料進行描繪，畫上去的顏色滲入潮溼的牆皮裡並與其融合在一起；隨著

水分蒸發，熟石灰與空氣中的二氧化碳產生作用，形成碳酸鈣；經過一連串的化學變化，當灰泥土乾透後，恢復為石質，同時將顏料封存在碳酸鈣結晶體裡（石灰岩、大理石的主要成分）。

　　顏色與牆皮就會形成不可分割的一體，具有色彩鮮明、不易龜裂剝落的優點，更有肌理細膩、色彩層次豐富透明的特點。

　　溼壁畫要求畫家具有高超的造型基礎，在極短的時間內完成內容的塑造，用筆果斷，而且無法透過塗改對已完成部分進行修正，所以並非所有的畫家都能勝任這一艱苦的體力工作。英國藝術史作家羅斯‧金（Ross King）認為「這種作畫方式需要完善的事前準備和精準的時間拿捏」。米開朗基羅的學生瓦薩里（Giorgio Vasari）說，大部分畫家能工於坦培拉和油畫，卻只有少數能嫻熟溼壁畫。由此可以想像，當年藝術大師們在牆上進行創作的時候，首先要成為一名合格的泥瓦匠，或者至少要明白技術的程序才能指揮身邊的學徒幫忙抹泥灰。

　　因托納可（intonaco）保溼的時間只有 12 至 24 小時，繪製過程中，需要隨時往畫面上噴水，以保證礦物顏料被灰泥層充分吸入。過了這個時間段，灰泥變乾硬，再進行所謂溼壁畫的操作也就失去了固定作用。畫家每次作畫，時間壓力都很大，這個缺點讓藝術家苦惱，因此人們持續探索實驗其他繪製手段，以便於在乾後的灰泥面上繼續深入作畫。

　　15 世紀初，佛羅倫斯畫家琴尼諾‧琴尼尼（Cennino Cennini, 約 1370 ～ 1440）建議畫家在實踐中進行靈活的結合：「眾人皆

知，所有你用溼壁畫方法繪製的部分都必須用乾壁畫方法進行潤色和收尾。」時至今日，喬托的溼壁畫依然完好如初，聰明而務實的他在抹灰泥時只是抹好一天剛好能畫完的面積。但技術人員在修復佛羅倫斯聖十字聖殿（Santa Croce, Florence）和斯克羅威尼禮拜堂（Scrovegni Chapel, Padua）中的壁畫時，卻發現喬托為了取得豐富而微妙的色彩效果，時常將溼壁畫（fresco）、坦培拉（tempera）和油彩（oilpigment）畫三種技術混合使用。

二、西方藝術史寫作中的溼壁畫技法研究

藝術史不是藝術的進步史，是不同時期風格和觀念轉變的歷史。我們要認識溼壁畫所具有的歷史文獻價值，必須了解從古希臘時代到中世紀，乃至文藝復興時期繪畫表現語言的發展軌跡。西方對藝術技法的研究可以追溯到古希臘時期，而當溼壁畫出現在 11、12 世紀中世紀文化發展的巔峰時期，首先得益於當時手工業與金融業的發展，所造就的對藝術消費需求的市場，並且中世紀藝術的理性和虔誠，留下了很多為手工藝人服務的工藝紀錄手冊和藝術技法指南。西奧菲勒斯（Theophilos）認為：「每一種藝術，都應該循序漸進地學習，畫家從事繪畫，第一步就是掌握製備顏料的技術，然後，把你的智慧用在混合顏料的研究上，勤懇實踐，力求一切恰到好

處。只有如此，你畫出的東西才能栩栩如生，感人肺腑；只有如此，你取得的技藝才會因創造而昇華。」[01] 在瑪麗菲爾德 (Mrs. Merrifield) 女士編寫的《12 到 18 世紀藝術技法論文選集》中就收錄了包括西奧菲勒斯、琴尼尼的著作。[02]

其中西奧菲勒斯的《不同技藝論》（*De diversisaribus*）是 12 世紀較為著名的一本技法專著，書中涉及溼壁畫的歷史資料。

15 世紀初，佛羅倫斯畫家琴尼諾・琴尼尼 (Cennino Cennini, 約 1370 － 1440) 的著述《藝術之書》(*Il Libro dell'arte*) 是一部實用繪畫工作手冊，記錄壁畫繪製技法的部分中詳盡介紹了佛羅倫斯的傳統繪畫手段，其中包括對牆壁的要求以及壁畫繪製技術的具體步驟。「這本書不但展現了中世紀的材料、配方及當時社會的氛圍，而且更重要的是它自覺進入了現代。」[03]15 世紀初，佛羅倫斯運用的藝術形式主要是壁畫，但在萊昂・巴蒂斯塔・阿伯提 (Leon Battista Alberti) 的《論繪畫》（De pictura）中卻未將壁畫列為最重要的畫種，反映出他對於建築的純粹主義觀點，即採用昂貴的大理石嵌板或古代複雜的鑲嵌畫作為建築主要的裝飾手法。這種思想一直影響到當代建築師的裝飾觀念，也成為當代壁畫藝術家和建築師的隔閡。

01　馬善程 ：〈中世紀繪畫技法理論圖景 —— 西奧菲勒斯及其後繼者〉，《新美術》，2014（9），第 83 頁。

02　朱立文：〈瓦薩里藝術技法研究初探〉，《理論研究》，2012（1），第 72 頁。

03　張元、夏理斌：《周而復始 ・ 坦培拉繪畫多重詮釋研究》，安徽美術出版社，2016，第 16 頁。

〈哀悼基督〉／喬托

　　瓦薩里的《名人傳》是那個時代眾多研究藝術技法和理論專著中地位比較顯赫的一篇。

　　作為當時最理想的藝術形式，瓦薩里向同時代的畫家強調採用溼壁畫的重要性。這不僅僅出於乾壁畫易遭受雨水破壞的事實，更重要的是，在對不同藝術媒介的比較中，他認為溼壁畫的繪製不僅需要專業的技術水準，而且需要畫家掌握對構圖和造型的綜合能力，反映了瓦薩里的繪畫地位勝過雕塑的觀點。瓦薩里介紹當時繪畫技法、材料以及具體步驟，目的就是讓那些非專業領域的讀者能夠了解藝術的價值。當然，作為米開朗基羅的得意門生，他更懂得紀念偉大藝術家的重要性。

第二章　溼壁畫技法研究—審視色彩的物性之美

　　19世紀末，歷史學家雅各‧布克哈特（Jacob Burckhardt）同樣著迷於壁畫的研究與欣賞，在 1855 年首次出版的《古物指南》（Cicerone）中的論述方式明顯有瓦薩里的影響，他以近距離觀察者的身分詳細地敘述了義大利各地的壁畫遺蹟，並關注作品的形式與風格，為當時歐洲的旅行者和藝術愛好者提供了最為基礎的指導。

　　在 1897 年，德國藝術史學家、圖像學創始人阿比‧沃伯格（Aby Warburg）在義大利佛羅倫斯開展十餘年的文藝復興研究。他取得的首個學術成果以薩塞蒂小堂（Sassetti Chapel）的壁畫為研究對象，發現基蘭達奧（Ghirlandaio）在其中融入了多位同時代人的肖像，由此轉變了對這批壁畫內在含義的認識。

　　德國藝術史學者施特菲‧羅特根（Steffi Roettgen）是《義大利溼壁畫：早期文藝復興 1400 —— 1470》的作者。全書一共分為 9 個部分，她在〈在牆壁上的勞動〉一文中討論壁畫技法，在不同藝術史寫作階段中的不同認識以及修復技術等。

　　英國羅斯‧金（Ross King）在著作《米開朗基羅與教皇的天花板》裡，對溼壁畫這種繪畫技藝也有著非常詳細周到的描述。

三、溼壁畫的製作過程

1. 材料的準備
2. 底板的製作
3. 溼壁畫的繪製

　　藝術家上色作畫前，須將草圖上的人物或場景轉描到這塊溼灰泥面上。轉描方式有兩種。第一種為「針刺謄繪法（spolvero）」——據說也是米開朗基羅運用的方法。先用針按照素描草圖上的輪廓線刺出成串的細洞，然後將炭粉灑在草圖上，或用粉袋拍擊草圖，使炭粉透過細洞，在溼灰泥壁上就會出現圖案輪廓的大體形狀，再用赭石顏料在灰泥表面勾畫出輪廓線。

　　第二種方法更為省時省力，用尖筆描拓素描草圖上的輪廓線條，就會在底下的溼灰泥壁上留下刻痕，然後進行敷色。

第二章　溼壁畫技法研究—審視色彩的物性之美

畫家稀釋顏料的方法非常簡單，只要用水調和即可。

教案

課題	濕壁畫	執教	李方東
教學目的			

　　認知層面：在西方傳統繪畫技法與材料的發展、演變過程中，濕壁畫是一個重要節點。無論是濕壁畫的材料、技術還是它所承載的宗教、文化背景都為我們展現了一個豐富而宏大的人文景觀。了解、學習濕壁畫更是近距離領悟西方文化的機會。在教學活動中，使學生認識到濕壁畫的價值有助於使他們培養正確的學習心態，從而積極、主動地投入到了解和掌握西方傳統壁畫的材料和繪畫技法學習實踐中，為壁畫在東方的發展起到正面作用。

　　技法層面：透過材料講解與過程示範，使學生充分認識到濕壁畫的獨特性。在學生的具體實踐中引導學生學以致用，使學生能夠建立起濕壁畫技法媒材常識體系，對於濕壁畫的表現形式形成基本的認知，並激發濃厚的興趣，促使學生了解和掌握濕壁畫技法的同時提高審美修養和覺悟。

教學步驟	
教師活動與學生活動	設計意圖
第一周　媒材和支持體 1. 濕壁畫講解 2. 濕壁畫工具媒材的準備和重要性解說 3. 教師講解示範使學生學會製作濕壁畫的支持體，為下一步的繪畫做好準備，使學生掌握並理解濕壁畫的每一個步驟。	充分準備
第二周　底板 1. 底版的製作 2. 沙子的清洗和消石灰（熟石灰）浸泡。 3. 灰漿如何調配（沙子和消石灰所占比例的正確運用）。	確定目標 實踐磨合 問題引導
第三周　濕壁畫繪製 1. 抹繪畫層灰漿。 2. 繪畫層灰漿的價值和意義。 3. 如何用石灰水調和粉彩進行繪製。 4. 繪畫顏料粉的選擇。 5. 課程總結，完成作品。 6. 實踐學習與理論學習相結合。 7. 教師示範與學生作品個別輔導相結合。 8. 深度刻畫、局部調整直至畫面完成。透過三周凝鍊的學習了解和掌握濕壁畫的繪製過程，促進學生提高專業能力。	審美提升 評價追蹤 能力延伸

溼壁畫底板製作過程

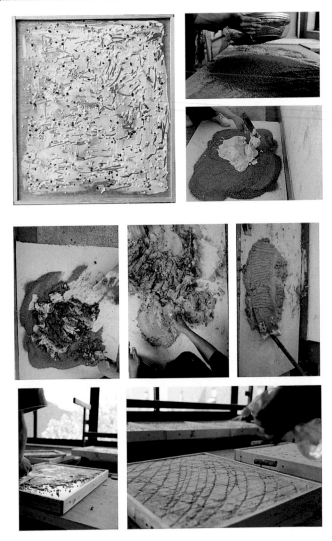

溼壁畫繪製過程

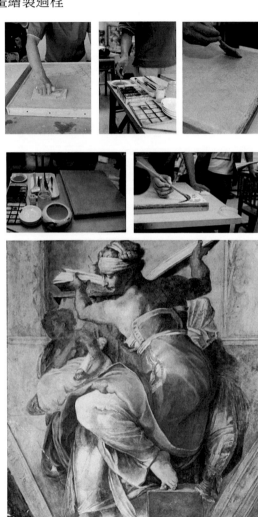

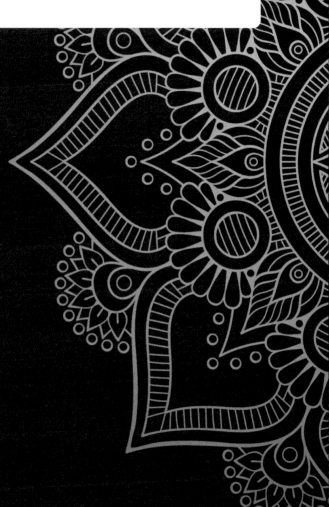

第三章

坦培拉技法研究 —— 疊繪，作為間接畫法
的表現手段

> 坦培拉繪畫是我們認識、研究歐洲油畫史、繪畫史、文化史的重要對象和途徑。

一、坦培拉概述

坦培拉一詞的翻譯，長期存在種種誤解與錯譯，如譯作「蛋白畫法」、「蛋青畫法」、「油膠畫」等等，甚至於有的理論家不贊成坦培拉音譯，只同意譯為「蛋彩」，其實這些都不恰當。因為坦培拉的準確意思是使用各種水油交融的乳液狀結合劑調和顏料，在乾燥的木板或牆壁表面作畫的方法，以及用這種方法繪成的作品，而雞蛋坦培拉只是其中較為常用的一種而非全部。

作為油畫產生之前歐洲普及的畫種，用雞蛋調色作畫可追溯到古希臘和中世紀，從七世紀開始，西方繪畫在材料選擇運用上已完全應坦培拉而出現，並主導了以平面和裝飾為特徵的中世紀繪畫。13 世紀佛羅倫斯畫家契馬布耶將拜占庭的坦培拉技法傳播到義大利，這在琴尼尼專著《藝術之書》中有過記載，並且，他還詳細介紹了喬托的坦培拉繪畫方法。

作為「義大利文藝復興之父」，喬托在畫面形式、語言表達與技法探索上是一個承前啟後的典型代表，是坦培拉繪畫從水性到水油混合轉折的關鍵性畫家。在文藝復興盛期，溼壁畫和坦培拉繪畫作為當時兩大畫種，成為這個時期重要的繪畫手段。

由於坦培拉製作程序的煩瑣，歐洲的許多畫家在溼壁畫和坦培拉的基礎上，著手探索一種比較方便又更有表現力的繪畫材料，逐漸找到了以快乾油，如亞麻仁油、核桃油、罌粟油等為媒介的油畫語言。隨著油畫材料和技法的完善，坦培拉受到冷落，但並未被取代。

在俄羅斯等地，坦培拉作為東正教聖像畫技巧一直在民間傳承至近代。19 世紀末以來，西方還有少數畫家，探索古代坦培拉畫法，如英國的布萊克（William Blake），瑞士的勃克林（Arnold Böcklin），俄羅斯的謝羅夫（Valentin Serov），法國的高更（Paul Gauguin）、馬諦斯（Henri Matisse）等畫家的一些作品運用的材料技法都是源自坦培拉繪畫。

20 世紀以來，一些歐美畫家在研究古典繪畫作品時重新審視並發現它的藝術價值，像美國的魏斯（Andrew Wyeth）、法國的維亞爾（Jean-Édouard Vuillard），甚至新表現主義的克萊門特（Francesco Clemente）、庫奇（Enzo Cucchi）等，創作的是抽象繪畫，卻大量使用坦培拉、溼壁畫技巧。

東方藝術家一直缺少對坦培拉的認識，「由於歷史原因，東方油畫從起步時起就在認知上存在著嚴重的語言性文化誤區。事實上，歐洲的繪畫史不單是油畫史，坦培拉繪畫在油畫源頭的研究與油畫創作的借鑑上極具文化學術價值。」[01]

01　張元：《油畫教學 · 材料藝術工作室》，北京大學出版社，2007，第 124 頁

第三章　坦培拉技法研究—疊繪，作為間接畫法的表現手段

　　1990 年代，隨著材料表現技法研究在藝術院校成為學習重點，東方藝術家也開始進行多方面繪畫風格的探索。

　　通常人們以畫家使用的顏料來鑑別各類畫種，以顏料中所含的黏合劑來為顏料命名。

　　如粉彩與亞麻油等媒介結合是油畫顏料，粉彩與阿拉伯膠調和是水彩顏料，粉彩與蠟結合是蠟筆或彩色鉛筆，中國傳統繪畫中則使用天然礦物色粉彩與明膠或骨膠結合，粉彩與雞蛋等乳液混合就是坦培拉技法。之所以在宗教繪畫高級研修班設置坦培拉課程，不僅僅是因為它擁有悠久的歷史，更重要的是這一語言形式的高貴與中國傳統繪畫有著千絲萬縷的聯繫，在東西方文化交流中有著一些共同的繪畫語言。

　　掌握坦培拉畫法需要高度的耐心和長期實踐經驗的累積。由於蛋彩的特點是乾得快，可以多層覆蓋，所以要注意以下幾個原則：

1. 蛋彩調料必須當日調製，用多少準備多少，保證新鮮。
2. 因為蛋黃乾得快，繪畫工作時間要緊湊。
3. 必需定時用熱水清洗繪畫工具和器皿。
4. 調膠採用肥蓋瘦原則，刷底料時，前三遍膠量最大，後面的九遍相應減少。繪畫層正好相反，最初的膠量較小，越到最後膠量比例越大。

二、水性坦培拉的學習過程

　　坦培拉是一種歐洲傳統繪畫技法，源於古義大利語 tempera，意為「攪拌，調和」是西方繪畫史上非常重要和影響深遠的畫種，特別是義大利文藝復興前期的大師如喬托、安基利科、波提切利、米開朗基羅等很多傳世之作除溼壁畫之外幾乎都使用坦培拉的這種繪畫技法。我們這次主要以水性坦培拉技法為主，透過臨摹，在摸索中尋找感覺。透過老師生動具體的講解，從一幅幅華麗古樸的畫面中，感受坦培拉繪畫所帶來的優雅古典的視覺震撼，讓我們對坦培拉有了大體了解的同時，還產生了濃厚的興趣。

　　班裡大多數同學都是學習國畫的，老師建議用坦培拉技法嘗試表現一下傳統中國繪畫，所以我選擇了一個敦煌壁畫局部。傳統壁畫繪製的過程必然是先勾線再上色，然後分染和罩染反覆進行。要用坦培拉畫出壁畫牆體剝落的歷史感，就必須一遍一遍進行色彩的疊加來表現顏色的豐富，儘量不直接調配顏色。疊加出來的顏色畫面清透，不混濁，透出油潤的光澤。經過多層的上色後，即可用刀片輕輕刮掉剝落的地方，出現豐富的色層，也可用砂紙根據需要輕輕打磨。畫面中不理想的地方可以用水洗，對大面積需要做特殊效果的也可以用水沖刷。沖刷過後肌理呈現自然的痕跡。在繪畫過程中，老師總是豪氣地讓我們先「犯錯」，再找到正確方法。在尋找這些「美麗的」

錯誤的過程中，大家的創作熱情都在不知不覺間受到激勵。雖然是臨摹學習，大家卻仍然能體會到創作的樂趣。

　　開始繪畫之前，我們首先需要做板子，製作畫底。然後在做好的板子上進行丹培拉的繪製。

1. 封板，目的是防止畫板變形。先將明膠加水（1：7 的比例）浸泡，膨脹軟化後隔水加熱煮化，避免過高的溫度，會使膠失去黏性。板子前後都要刷一遍膠水。

膠

封膠

2. 裱布，裱布的時候用膠：水（1：7）的明膠液徹底將棉布打溼，再用刮板把布與板子壓實黏緊，防止氣泡產生，四角剪去多餘的布料，把邊緣貼好，晾至完全乾透。

裱布 1

裱布 2

3. 刷底料，用明膠液調和太白粉配製底料通常塗刷四遍 12
層。太白粉做出來的效果平整結實，適合大多數繪畫。邊
緣流下來粉膠調和液會形成自然的水柱形態，根據個人需

要也能表達不同的效果，可以保留。

前三遍，膠：水（1：8），膠液：太白粉（1：1）

中間六遍，膠：水（1：10），膠液：太白粉（1：1）

最後三遍，膠：水（1：12），膠液：太白粉（1：1）

每刷三層都要遵循隔夜晾乾原則。[02]

晾乾

02　李方東、季囡娉：《坦培拉繪畫》，中國科學技術出版社，2018，第 54 頁。

底料

刷底時選擇使用羊毛板刷，每次蘸筆時都要把太白粉與膠水攪勻使用，塗刷過後在常溫下晾乾，以不黏手為準進行下一遍塗刷。每遍刷塗後板子表面出現氣泡是正常的，可以用塑膠刮板壓實刮平，掌握好輕重、緩急的力度，既消滅了氣泡，又不留下刮痕。這 12 遍板子，我們分成三天去完成。

一	封板	膠：水（1：7）	
二	裱布	膠：水（1：7）	
三	刷底料	上午三遍　膠：水（1：8）膠液：粉（1：1）	
		下午三遍　膠：水（1：10）膠液：粉（1：1）	
四	刷底料	上午三遍　膠：水（1：10）膠液：粉（1：1）	
		下午三遍　膠：水（1：12）膠液：粉（1：1）	
五	打磨板子		

4. 磨刷好 12 遍底，放至全乾透，開始打磨，板面做得越平整，打磨越省時間。

先用粗砂紙（300 號）再用細砂紙（800 號），成「8」字形打磨可以更均勻，目的是追求鏡面平滑溫潤的效果。打磨好後用布擦乾淨上面的粉塵。我們的板子就可以開工畫畫了！相對於傳統的泥板畫，打孔、栽麻、活泥、上立德粉、刷膠礬水的過程還是省力氣一些。雖然步驟比較多，可是板面更細膩平整。

刷底料　　　　　刮平　　　　　打磨

繪畫步驟：

1. 拓稿。先將棕氧化鐵塗在稿子背面，然後固定在板子上，用鉛筆將畫面訊息小心轉拓到底板上，不要在畫面隨意滑動。畫稿留出一角，可以隨時翻開查看，既控制用筆力度，又確保拓出來的線條清晰。

2. 用淡墨描繪線條，根據畫面需要調整深淺。

3. 這時候可以開始調配蛋液了。取一個雞蛋濾出蛋白留下蛋黃。用紙巾輕輕包裹蛋黃，拿尖銳工具刺破蛋黃薄膜，擠出蛋黃，按 1：9 的比例加純淨水攪匀呈奶白色乳液。

4. 上色。用綠色粉彩（綠氧化鐵）充分調合蛋液刷到板子上形成湖水般的效果，要一筆接一筆，不要重複畫同一個地方。徹底乾透後，形成畫面的基調。局部結膜處用刀輕輕地刮掉，以防太滑，影響後續上色。力度需要掌握好，刮重了會露底色。

這種液態塗料不能像油畫那樣厚塗或半乾混色。多水時薄如水彩，透明流暢；少水時則飽滿沉穩，適於精細描繪。必須注意要等先前的畫面乾燥後再下筆，以免將之前的顏料黏起，形成渾濁。蛋彩適合以透明、稀釋疊繪的方法作色彩變化，畫完後有一種朦朧而柔和的光澤效果。

5. 提白與罩染。作畫時須小筆點染、重疊交織，切忌大筆揮灑。（蛋黃液：水的比例 1：9，1：6，1：3）越上層的顏色使用的乳液越濃。

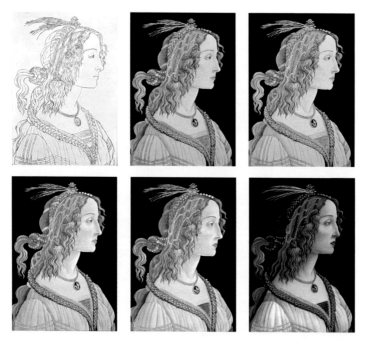

李方東臨摹作品步驟

　　體驗了用坦培拉表現敦煌壁畫，便很想感受西方傳統坦培拉。這次選擇的是一幅〈天使接引圖〉局部。首先打磨板子需要細心，接著上綠色「小湖」，綠色一定要淡一些，過重會使提白費力。我用蛋液調好粉彩，採取素描排線的手段一遍遍地給衣服上色。這時候背景、柱子、頭髮也一起跟著上顏色。然後調白色粉彩和蛋液，找細小一些的筆按著臉部肌肉結構提白線。暗部慢慢過渡到綠色。再用非常少的粉彩調和蛋液淡淡地罩染黃色、紅色、棕色。再提白、罩染顏色，反覆進行多次。眼睛暗部、眉毛、頭髮等可以用黑色或者鐵棕色畫。

　　提白非常關鍵，必須乾後再畫，不然會帶起之前畫的顏色，膚色就不均勻了。這個過程處理差不多後，就需要為貼金的光圈做黑色的底色。光圈處有深淺不一的不規則紋理，用刮刀刻畫出紋理。用蛋液黏合畫面和金箔。竹鑷夾取金箔，用剪刀剪出需要的形狀，屏息貼在黑底上，乾後進行做舊處理。中國傳統繪畫中也有貼金的運用，但和坦培拉用的黏合劑不一樣，主要用明膠或大漆貼金，紅色大漆更能襯出金箔金燦燦的色澤。唐卡貼完金後，用瑪瑙筆刻線，像壓出來的紋理，還可以用金泥勾線，在金的運用上手法更為豐富。

　　在嘗試完兩種截然不同的坦培拉繪畫技法和風格後，對它的理解更近了一步。也讓我們對傳統中國畫有了新的想法和認識。課後都認為收穫頗豐，面對繪畫的看法、角度、理解都有

了不同程度的改變。對經典作品我們有了更多的選擇，去學習思量前人的智慧精華，在未來的繪畫創作中也可以豐富我們的表現形式。

（根據方深、張瀚文、張豔課堂紀錄整理）

專欄一

坦培拉間接畫法中的提白法
—— 美術學院教授張元

提白法意指從畫的亮部畫起，塑形。這是源於歐洲傳統坦培拉繪畫間接畫法的一種作畫方法。在起稿、定稿之後，先做一個有色透明底層（也有的畫家是先做不透明底層色，俗稱死灰底子，再在上面起稿），然後從畫面最亮部提白塑形，以單純素描的方式，組織處理畫面造型層次關係。在整個多層反覆提白過程中，要非常謹慎地保留出透明層形成的暗部或灰暗部，甚至在亮部或精微之處也要保留或顯現透明層。這就是一些權威專家常談到畫面的「視覺灰」效果。在這種繪畫過程中，要始終嚴格遵守一條原則，即「肥蓋瘦」。

此種作畫過程，首先，從材料的角度講，由於坦培拉材料的性質是水油交融的，水包油系統與油包水系統在繪畫交叉中形成透明與不透明，或半透明、半不透明的多層對比。

　　水包油為瘦，油包水為肥。以瘦調白顏料提亮畫面，以肥罩染透明畫面灰暗部。由此而引出不同的罩染法、疊色法、暈染法、釉染法、多層透明法等多種變化講究的繪畫技巧。在有效的控制中使畫面產生出藝術的空靈感覺並獲得豐富的造型、色彩和材質效果。

　　其次，從色彩的角度講，這種方法一出手就能獲得畫面的整體色彩效果。林布蘭（Rembrandt）的作品中透明暖調子居多，他的畫透明底層是土綠色調的；葛雷柯（El Greco）的很多作品畫底透明層為土紅色調的，因為他的不少畫是偏綠青冷調子；也有不少的大師選擇棕、赭或土黃色調做透明底層。這一切是出於色彩的對比、調合或互補需要而作的。如：達文西（Leonardo da Vinci）、范艾克（Jan van Eyck）、杜勒（Albrecht Dürer）、提香（Titian）、普桑（Nicolas Poussin）或者魯本斯（Peter Paul Rubens）、維拉斯奎茲（Velázquez）、哥雅（Francisco José de Goya）等。也有另一種例外，如弗朗切斯卡（Piero della Francesca）的作品，還有米開朗基羅僅傳世的幾幅未完成的架上畫，均不難清楚地分析出是以局部色彩的對比或調和需要做透明層的。這種方法的源頭可追溯到文藝復興之前的中世紀聖像畫技法上。至今西方修道院裡畫聖像畫的工作室，仍然是這樣嚴格地遵守傳統法則傳授製作聖像畫的。

由於坦培拉繪畫的提白法是採用多層透明罩染逐漸完成的，而不同膠性的坦培拉又具有各不相同的材料特質，且又都具有與油結合的共性。色彩的運用與我們熟悉的油畫色直接調和的物理混合有所不同。這種間接的多層透明罩染獲得的豐富感覺是視覺混合，如同一種彩色透明玻璃疊壓在另一平面色塊上，色彩可獲得深沉、含蓄，具有滲透力的效果。

這一方法使古代有限的顏料，甚至最平庸的顏色看起來也呈現出一種寶貴的幾乎是珍珠般的特性與光彩。

在印象派大師、表現派大師或現代派大師中，我們都能找出不少熟悉的畫家，從作品中看到他們對這些傳統古老經驗的借鑑與發展。這也是我們研究具有多種審美價值的傳統繪畫的意義所在。

今天我們明確地把這些與油畫緊密相關的變化豐富的法則系統地歸結為間接畫法，是符合客觀的繪畫發展規律和思維邏輯的，便於我們深入準確地研究歐洲傳統並發展中國傳統繪畫。

專欄二

喬托坦培拉作品材料與繪製方法解析
—— 美術學院博士 夏理斌

載體、底子、顏料與媒介劑

　　喬托坦培拉作品的載體通常選用自然風乾的老木頭，因為老木頭乾溼適宜，而且不易變形。如果要繪製尺幅較大的作品，通常會用石灰和乾奶酪混合製成的膠合劑，把幾塊木板黏在一起。製作多聯畫的步驟要複雜一些，通常先要將雕刻造型黏貼或釘在預先設計好的位置，用刨子和鑿子進行初步加工，然後大體雕刻出其所需的各種裝飾物。接下來將整個框架組裝起來，並用奶酪和石灰膠水將其黏合。釘子釘過的部位，可以用一些錫紙將其覆蓋，以免釘子生鏽造成底子變色。木板背面還要安上一個支架，防止木板彎曲變形。做這個支架的要點是要按照木頭生長紋理的方向，將長的窄木條黏到木板的後面，同時，這些長木條必須切出合適的槽口。然後，將短的小木條橫向嵌入槽口，不用膠水黏合，這些橫木條就像一個牢固的輕彈簧，可以防止木板彎曲變形。

　　做底子前需要將整個木板先刷一層膠液，經過一天一夜的自然晾乾後，再在木板上貼上亞麻布條或羊皮紙條。琴尼尼曾經記載了喬托製作底子的方法：先把亞麻布條用熱膠溼透，

然後用刮刀薄薄地抹上澱粉、糖、石膏，以達到填上空隙的作用。因為貼上亞麻布條或羊皮紙後，如果出現了木板開裂的情況，亞麻布條或羊皮紙能夠保護木板，防止木板進一步開裂甚至斷裂，造成保護底子的作用。

底料可以刷在亞麻布條或羊皮紙上，也可以在木板上雕刻後再刷底子。底子通常用白堊、石膏、灰泥或是類似的材料製作而成，並用膠液作為黏合劑。底子要刷很多層，當它變乾時，便可以進行下一步處理了。刷上底子以後的載體表面變得十分光滑，並具有良好的吸水性。經過打磨處理後的底子宛如象牙一般平整潔白，既堅硬、均勻又具有彈性，對坦培拉繪畫製作，包括上色、鍍金等步驟來說都是十分理想的材料。

由斑岩製成的平板和一個研磨的工具可以用來研磨顏料。斑岩和花崗岩是研磨工具比較常用的材料，大理石也可以用作平板，研磨工具用的小塊石材可以請石匠專門加工。製作顏料的步驟大致如下：先把顏料進行水磨，磨細之後攪入適量的蛋黃與無花果嫩枝的汁液混合物，作畫的時候可以根據畫面的需要加水稀釋使用。蛋黃與無花果嫩枝的汁液混合物可以當作研磨顏料的結合劑，也可以作為顏料的媒介劑使用。乳狀的無花果汁液可以稀釋蛋黃，並且還有防腐的作用。汁液混合物中蛋黃的比例不能太過濃稠，琴尼尼也曾提起：繪畫中使用過多的蛋黃是危險的。

繪製步驟和方法

先用黑色、白色、土黃色，和綠色調和而成的灰綠色，在底子上畫出清晰準確的素描稿子。用較稀的維洛那土綠處理有色底，覆蓋於整個白色底子上，確立畫面的整體色調。

亮部先用白色提白塑形，然後用維洛那土綠整體罩染，再提白塑形，如此反覆幾次，建立畫面初步的整體關係。在這個過程中，畫面中的人物、衣飾、建築、背景等關係逐漸區分出來。之後，刻畫膚色、五官等重點部位，以完善整體關係。表現膚色通常用「三級色調法」，即使用三種色階的專有色。鐵鋁英土與白色調和可以用來表現膚色，加入了不同量白色的鐵鋁英土會呈現出了不同明度的紅色。少量白色和鐵鋁英土調和後會呈現的顏色可以畫在亮部，等量的白色和鐵鋁英土調和後呈現的顏色可以畫在中間部位，較多白色和鐵鋁英土調和後呈現的顏色可以畫在暗部。同時，在暗部始終透顯著有色底中透明的綠色關係，富有層次的視覺灰色與微紅的亮部形成美妙的對比。此時，畫面中的暗部、中間部位、亮部出現了明暗和冷暖的不同變化，構成和諧的畫面關係。最後，再在膚色上染上嘴唇、臉頰等部位的紅色，並用黑色和印度紅畫眉毛、瞳孔及皺紋等。人物的衣服配飾也用三級色調的方法處理。多奈爾在《歐洲繪畫大師技法與材料》中記述了具體的繪製方法：「從嘴唇和臉頰的紅色開始，塗色要十分鮮明，由於最暗的膚色必須

亮一些，所以要淺一半。然後把各種顏色相融合，連續地逐層
覆蓋多次。最後用近於純白的顏色畫上高光，最深的暗部用紅
黑色或純黑色畫上。」[03]

03　[德] 馬克思 · 多奈爾：《歐洲繪畫大師技法與材料》，楊紅太 ，楊鴻晏譯，清華
　　大學出版社，2006。

第四章

宗教繪畫比較研究高級研修班教學文獻

一、課程方案

（1 學年、38 周共計 760 小時）

1. 基礎課：線描（白描）、書法篆刻、花鳥、青綠山水
2. 專業課：復原臨摹、現狀摹寫、唐卡、溼壁畫、坦培拉
3. 學術講座

* 改梵為夏 —— 佛教藝術的中國化發展

課程簡介：佛教的中心在中國。

1. 佛陀的神仙期（東漢 —— 三國）：漢明帝感夢佛陀，以洛陽為中心，山東徐海地區、吳楚江南地區。印度佛像樣式及其傳播，中亞胡人的移徙與佛教東傳，入華的昭武九姓胡人，塔里木盆地的城邦國家與佛教遺蹟。
2. 格義佛像期（兩晉）—— 二戴相制。
3. 樣式演變期（南北朝）—— 南方重義理，北方重禪修。
4. 風格大成期（唐宋）—— 新一輪造像熱潮，長安樣式及其特點。

元以後，佛教世俗化轉變。

* 中國道教壁畫研究 —— 以山西永樂宮三清殿壁畫為例

課程簡介：古代壁畫建構的思想問題。

朝元：

1. 古代諸侯和臣屬在每年元旦賀見帝王。
2. 道教徒朝拜老子，唐初，追號老子李耳為太上玄元皇帝。
3. 介紹唐代的五聖朝元圖。

 十二紋飾：日、月、星辰、群山、龍、華蟲、宗彝、藻、火、粉米、黼、黻
4. 永樂宮三清殿壁畫主要神祇位業和壁畫中的八位神仙主要身分。

* 中國佛教美術的形態 —— 北周 —— 隋

課程簡介：信仰、區位與圖像，中古中的敦煌美術。

1. 北周到隋轉型期
2. 中心塔柱的窟的看法
3. 大小傳統與邊疆
4. 東西相望的北周
5. 天臺盛弘的隋代
6. 天臺與圖像
7. 禪觀與經變
8. 祭祀的復歸

＊遼塔研究

　　課程簡介：遼塔研究。

1. 遼塔的大量出現是在遼聖宗即位後，並且在興宗、道宗時期，塔形趨於定式，可以看作是遼塔典型樣式的繁榮時期。
2. 從遼代佛教的推進找到遼代政治與軍事建築營造的關係，從而提出有別於建築史更為貼近美術史研究的問題。
3. 遼塔塔形和圖像、信仰之間的關係。
4. 遼代透過對中原政權的軍事行動，完成了領地擴張、人口擴充、技術學習等漢文化的學習和累積。
5. 遼人對大量前代的佛教建築、遺蹟進行了修繕，接續了前代的佛教建築、塑像傳說。

＊唐代莫高窟屏風畫

　　課程簡介：莫高窟屏風畫出現在盛唐時期，中唐 —— 吐蕃以後形成固定樣式並被大量的使用。唐代時期，屏風畫是一種較具代表性，且被普遍運用的壁畫形式。它的使用不僅出現在內容上，更包含形式上的應用。

1. 形式及樣式的發展演變
2. 語境、傳統、文化
3. 建築、空間、功能
4. 題材、粉本、流變 —— 主室屏風畫

* 石窟巡禮和塔廟建築

課程簡介：石窟分類及其壁畫藝術解讀

佛教東傳

1. 漸進法
2. 飛躍法

佛教藝術東傳

造像受希臘影響，希臘 —— 印度 —— 罽賓 —— 中國。

石窟分類與地理分布

1. 石窟的分類

 用途分類：禮拜窟和僧房窟

 形式分類：中心塔柱窟、佛殿窟、僧房窟、大象窟、佛壇窟、禪窟等。

2. 中土石窟分布

 ①新疆地區
 ②西北主要石窟
 ③中原主要石窟
 ④南方主要石窟

中土佛教藝術樣式演化

1. 佛教石窟造像：犍陀羅式、摩突羅式（有時翻譯成馬圖拉）、笈多式

2. 石窟壁畫色彩：西域（對比色）、龜茲（冷色調）、中原（和諧的暖色系）

佛教造像壁畫內容及儀軌

由西向東的傳播之路：涼州 ── 雲岡 ── 龍門

　　唐朝佛教造像新樣產生。

*** 敦煌藝術的古今之鑑**

　　課程簡介：絲綢之路是一個道路網。

　　以絲綢之路為象徵的東西陸路交通之所以被世界各國所重視，是因為它作為歐亞大陸的大動脈，展開了世界文明史的卷軸。世界上許多宗教都是從這裡發源或透過絲綢之路來傳播的，例如祆教（拜火教）、摩尼教、佛教、基督教、伊斯蘭教，曾對人類文化產生重要的影響。絲綢之路作為人類文明的匯聚線越來越受到全世界的關注。敦煌藏經洞發現的諸多意義。

以敦煌藝術為代表的絲路文化對現當代藝術的影響

1. 以書法為例 ── 敦煌遺書的發現與 20 世紀書法
（錢玄同、劉半農、顧廷龍、弘一法師、黃賓虹）

2. 以中國畫為例 —— 張大千

 張大千繪畫的古今之變 —— 敦煌之行（1941 ～ 1943）、中西之變 —— 巴西、法國（1949 ～ 1976）。

3. 以油畫為例 —— 常書鴻認識敦煌的貢獻：一是敦煌藝術的臨摹方法，二是敦煌藝術的分類研究。

4. 以美術史研究為例 —— 金維諾先生的研究，不僅促進了敦煌學的早期發展，還開創了中國宗教美術研究的新局面。

敦煌 —— 中國書畫家的現代轉型之旅，古今連接的橋梁

　　以敦煌為代表的絲綢之路藝術，提供了中國美術現代轉型的另一種資源，它是文化資源的價值展現，也為今天中國文化藝術的發展提供了自信，提供了經驗。

　　創造性轉化與創新性發展的前提是要走進去，虛心學習，認真領悟，方能收穫。

二、藝術考察

　　宗教繪畫比較研究高級研修班的計畫實施以來，實地考察學習是一年學制中的主要內容，我們安排兩次藝術之旅：一是以敦煌莫高窟壁畫、造像為主要學習對象，二是山西寺觀壁畫巡禮。

　　石窟、寺廟作為佛教藝術的綜合體，集建築、壁畫和雕塑為一體，為大家體會古典美學的整體性提供了豐富的現場資源。而佛教故事的描繪，既是研究宗教史不可多得的資訊源，

同時也為我們了解早期繪畫技法提供直接的範本。

　　巫鴻認為：研究宗教藝術包括佛教石窟繪畫有一個基本原則，即單體的繪畫和雕塑形象必須放入其所在的建築結構與宗教儀式中去進行觀察。這些形象不是可以隨意攜帶或單獨觀賞的藝術品，而是為用於宗教崇拜的某種特殊禮儀結構而設計的一個更大的繪畫程式的組成部分。

　　中國傳統繪畫技法的研究離不開實物的觀察，而大部分絹本與紙質材料的實際壽命只能讓我們溯源到魏晉時期。壁畫作為中國傳統繪畫四大脈絡（宮廷畫、文人畫、宗教畫、民間美術）之一的宗教畫體系，填補了漢唐以來傳世作品，特別是色彩系統在創作中的很多缺憾，也可以說是中國重彩畫藝術表現之源。這種載體最重要的價值在於其延續性為我們文化傳承提供了包含歷史資料的多樣性、全面性，是其他藝術手段難以比擬的。

　　敦煌石窟藝術是集建築、雕塑、繪畫於一體的綜合藝術，是世界佛教藝術寶庫。敦煌等地的壁畫藝術是東西雜糅的，「敦煌藝術研究，應該從整個東方佛教藝術互參對比中找出路。我們從不能西越蔥嶺橫跨喜馬拉雅高原，追溯恆河流域的印度佛教藝術之源，甚而擴充到有關的希臘波斯藝術的淵源，至少也應該在國內雲岡、龍門、庫車、克孜爾那一帶石窟藝術做一個實地比較研究工作。」[01] 古代藝術家在繼承中原漢文化和西域民

01　常書鴻：《九十春秋 —— 敦煌五十年》，浙江大學出版社，1994，第224頁。

族藝術的基礎上，吸收、融化了外來的表現手法，發展成為反映中國歷朝歷代風情的畫卷，為研究中國古代政治、經濟、文化、宗教、民族關係、中外友好往來等提供珍貴資料。我們在文化層面要明確地釐清佛教是如何被中土文化借鑑、吸收、改造成為本土重要的宗教代表。

考察以敦煌為中心，向周邊依次考察莫高窟（以盛唐以前的壁畫為主學習，考察北魏的 254、257、西魏的 249、285、320、初唐的 57、220、322、329），西千佛洞（北魏洞窟為主）、東千佛洞（2 號西夏窟最具代表性）、榆林窟（敦煌石窟藝術體系的重要組成部分，主要考察西夏的第 2 窟水月觀音圖，第 3 窟曼荼羅形式，五代的第 19 窟），向西參觀瀏覽玉門關，在地理地貌上則考察其附近的雅丹地貌、陽關、鎖陽城、漢代古長城，再回師東進至嘉峪關觀賞魏晉壁畫墓，到蘭州臨夏炳靈寺，天水考察「陳列塑像的大展覽館」麥積山石窟等地，從而對河西走廊有一個立體的歷史文化認知。

真正認識敦煌壁畫的全貌不是一兩天的事，要用體力，更要用眼睛，最需要心靈去感受，在透過反覆地臨寫和揣摩才會有所收穫。因各人關注點和興趣不同，敦煌壁畫的臨摹方法因人而異，常書鴻給胡適通信中寫道：「蓋過去若干私人臨摹敦煌藝術，大體以主觀作風為片段之表現。其於敦煌藝術之功能，實至淺顯。本所同人鑑於此種現象之兆，是故平日互相箴戒，

務必以忠誠之態度，作比較詳盡、克實、有系之臨摹。」[02]

　　關山月對當時臨摹敦煌壁畫是這樣認為：「我這次臨摹由於時日所限，只能是小幅選臨。……我沒有依樣畫葫蘆般的複製，而臨摹的目的是為了學習，為了研究，為了求索，為了達到『古為今用』的借鑑。」

　　張大千的臨摹是一種學習方法，特別是藻井的處理，幾乎成為 20 世紀美術院校圖案教學的範本。然而，王子雲認為「對於敦煌壁畫的摹繪方法，我們與同住的張大千有所不同，我們的目的是為了保存現有面目，按照原畫現有的色彩很忠實地把它摹繪下來。而張大千則不是保存現有面目，是『恢復』原有面目。他從青海塔爾寺雇來三位喇嘛畫師，運用塔爾寺藏教壁畫的畫法和色彩，把千佛洞已因年久褪色的壁畫，加以恢復原貌，但是否真是原貌？還要深入研究，只令人感到紅紅綠綠十分刺目，好像看到新修的寺廟那樣，顯得有些『匠氣』。」[03]

02　榮新江：〈北大所藏常書鴻致胡適的一封信〉，敦煌研究院編《2004 年石窟研究國際學術會議論文集》，上海古籍出版社，2006。
03　王子云：《從長安到雅典 —— 中外美術考古游記》，陝西人民美術出版社，1992，第 44 頁。

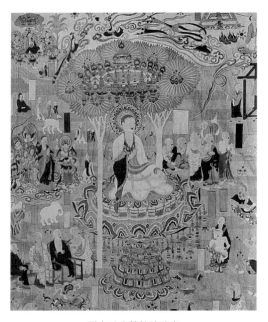

張大千臨摹敦煌壁畫

　　而東京藝術大學平山郁夫的「現狀摹寫」既是傳移摹寫的技術手段，也是保存修復觀念的一種顯現。目的不一樣，結果就會大相逕庭。

　　山西寺觀壁畫考察線路的規劃，從大同雲岡石窟開始一路南下，經華嚴寺、岩山寺、懸空寺、崇福寺、應縣木塔、五臺山佛光寺，到太原後參觀山西省博物院和晉之源壁畫博物館，再繼續向南考察汾陽后土聖母廟、平遙雙林寺、洪洞廣勝上下寺、新絳稷益廟、稷山青龍寺，最後到達芮城永樂宮。這條線路沒有完全按照宗教繪畫發展的時序規劃，但透過由北到南的

深入學習，在比較中對繪畫形式和手法的遞進樣態有了詳盡的感性認識，比如：北魏大同曇曜五窟勁健、渾厚、質樸的造像風格，遼代華嚴寺佛教彩塑的婀娜，永樂宮壁畫帝王的莊重、天女的淑婉，這些細膩精到的表現、逼真地再現了各個時期藝術所承繼的傳統技藝和創新的風格，這也是教科書所不能替代的任務。

考察前的準備工作中，建議學員根據臨本製作部分色彩的樣本，以便攜帶到洞窟中，透過對照和比較，收集原作的資訊，以便下一步的臨摹或摹寫的進行。

專欄

宗教繪畫高級研修班山西考察（節選並刪改）

◆ 簡靜的魏晉風骨 —— 雲岡石窟

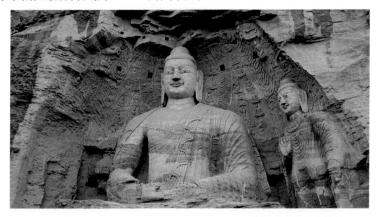

第二十窟，主像高 13.7 公尺，是雲岡石窟出鏡率最高的大佛，是北魏佛像經典代表。

　　中央美院宗教繪畫高級研修班山西寺觀壁畫經典考察的第一站是晉北大同的雲岡石窟，因為離北京不遠，反而沒有那麼迫切地想過來，加之年輕時候憧憬華麗大氣的唐代風格，不喜歡這種開鑿的看上去粗疏的北方藝術風格，然而隨著鑑賞能力的提高，更加能夠讀懂簡靜的魏晉風骨，等現在真正到了雲岡之後，深刻地覺得真應該早點來觀瞻。

　　從雲岡石窟的入口進入，要路過管理處按照古代的規制在原址上新建的寺廟，這幾個新建的現代寺廟大殿，規模不小，

對比傳統經典巨作，廟宇裡面新修的佛像和壁畫僅僅有一個佛陀的外形，神韻缺失，傳統工匠精神真的需要有一個高水準的繼承和發揚。

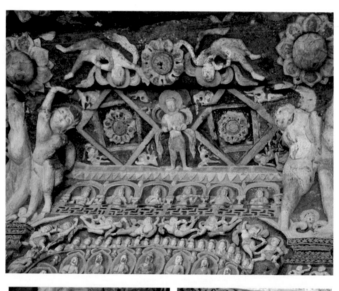

 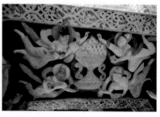

雲岡石窟中飛天的形象可以看到中國飛天的演化過程，這三組不同的飛天下身露腳，有明顯的印度風格，並無中國經典飛天長裙飄逸的感覺。

雲岡造像的體量巨大，比敦煌莫高窟的北魏時期的造像尺

度大得多，展現了皇家廟宇的特點，敦煌的北魏窟相對來說比較小，適合個體的參悟，關照小我的內心世界，而雲岡適合大規模的皇家集體祭拜，更彰顯皇家的豪華氣勢，同樣都是很高的藝術境界，功能有所區別。雲岡造像的面貌胡風極重，然而其精神內涵還是融匯到中國文明中的一種特色，展現了中華民族文明的極大的包容和吸收轉化的能力，整個雲岡的造像可以用「融」字來概括，它本體風格繼承了漢代的雄渾，又融合了印度的犍陀羅風格，把犍陀羅本身自帶的希臘文明的高貴精神也拿了過來，加上當時所處的魏晉風骨的年代，綜合形成了大氣磅礴而又靈動飄逸的特點。

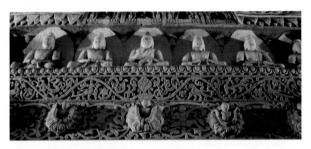

由來自希臘的莨苕紋演變而成的忍冬藤，雲岡石窟多處可見，後發展為唐代的卷草紋、明清的纏枝蓮。

雲岡造像簡潔洗練的線條，保留了必需的形態符號，結合優美設計的衣紋，展現出高貴寧靜的精神境界。高級研修班的同學注意到了雲岡大佛神祕的微笑，並不似後來唐代的拈花微笑，佛陀們的神情都是凝固的，好像停留在頓悟的瞬間。這種

神性，跟世俗的人間還是有距離的，高高在上，又是至善至真的，讓凡間的俗人們不禁發自內心地追思佛陀們的神性世界。所謂神界，應該也是匠師們用自己的理解，加上對大眾和帝王心中神界的想像的設計，用高超的技巧把他們心中追崇的佛的境界表現了出來，落實到人間，物化成一尊尊的佛像——菩薩、飛天，讓人不得不敬佩他們的智慧和藝術的境界。

外來文化元素的融匯給中國藝術的表現擴展了空間，這種發展的脈絡，可以在雲岡中找到清晰的印證。漢代傳入中國的忍冬藤，發展出後代的唐卷草、纏枝蓮、飛天的形象，亦從早期四肢全露的西方造型，發展為衣袂飄飄的東方審美趣味。總體來看，雲岡石窟塑造的意境是簡潔寧靜的，品格類似於繪畫中的逸品的境界，也可以用高貴的單純和靜穆的偉大來形容。

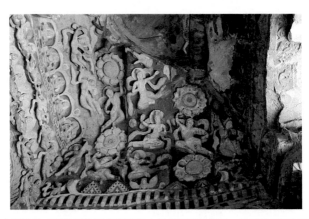

這張圖片右側的飛天形象更接近我們印象中敦煌飛天的樣子，後期的飛天不再露腳，長裙飄逸，是中國獨有的藝術形象。

◆ 共沐佛光 —— 佛光寺

深山藏古剎，為了見到神往已久的唐代名寺 —— 佛光寺，頗費了一番周折，中途穿行在村莊小路上，走馬看花式地近距離看看農村的建築人文，倒也別有一番風情。

經歷大半天的奔波我們終於站在了中國最美建築的門前，當望見佛光寺壁照和山門時，心情就像當時的天氣一樣，瞬間雨過天晴、雲破日出，午後時分陽光正好、心情正好、一切都好。

遙想當年的梁思成、林徽因，為了考察中國的佛教建築而備受艱辛，著實令人敬佩。漸漸接近佛光寺，路邊起伏的墨綠色的太行山脈，嵌以深秋的透明黃色的樹木，在逆光中閃耀著燦爛的秋色，像極了林風眠的風景繪畫，更加讓人神往佛光寺的勝境。到達佛光寺已是中午過後，機緣讓我們在參觀過程中，陽光的燦爛展現了佛光兩個字的內涵。

　　佛光寺的寺院坐落和建築、壁畫、塑像的設置，在梁思成的《中國建築二十講》裡都有詳盡的描述。進入宗教聖殿的現場，更是讓人讚嘆和敬仰。高級研修班裡懂建築的卜穎同學講，佛光寺的風水是中國寺廟建築裡最好的，確實，佛光寺庭院不大，進入之後，現場的感覺極佳。啞光的綠色松針、紅牆、黃色的杉木斗拱、白色點睛的堅硬的石經幢，各種色彩，各種材質的肌理，和諧搭配，營造出空靈的敬拜序曲，讓人放空自我，對這個不大的空間產生極強的親近感和歸屬感，日本承延這種建築設計的精髓，形成了大和文化建築的重要特徵。

陽光的下午是參觀佛光寺最佳時機，穿過山門，整個寺院院落呈現在眼前，現有的寺院建築由西向東分布在逐層升高的三層地臺之上，抬頭遠望，大名鼎鼎的東大殿就在最高處，透過兩棵古樹隱約可見大殿的紅色立面。

創建於北魏時期的佛光寺，在隋末唐初已經是五臺名剎，五代繪製的莫高窟 61 窟壁畫中就有大佛光之寺。

位於文殊殿前的唐乾符四年（877），有些風化與剝蝕，上面刻有經文及建造年代及建造者姓名，右側兩圖為經幢底部細節。

　　路過唐代的陀羅尼經經幢，穿過庭院，手腳並用地爬上接近垂直角度的臺階，距今 1160 年的唐代原物 —— 佛光寺大殿赫然在目，磅礴大氣撲面而來，宗教繪畫、雕塑和建築一起組成了完整的藝術整體。佛光寺大殿直接反映了唐代的典型風格，大斗拱、大柱子、大屋簷，氣魄雄渾。大氣，並不代表就沒有細節，匠心依然展現在各個融會了科學和技術的完美的細節之中。角柱自中心往兩側逐漸地加高，將屋角自然挑起，形成大鵬展翅欲飛的效果，挑檐這個原本建築上的實用構造，經過藝術化的設計，成為有強烈符號感的藝術特點。唐人為了追求藝術的細節完美，對待不起眼的局部，也都用精細化的處理手法。屋簷的椽子頭，都是收口的線條，後代補修的椽子，就沒有這個意識了，只是一個直的木條，藝術感覺完全缺失。同樣的處理手法也可以在柱子上看到，複雜大氣的斗拱，坐落在粗壯的柱子上，唐代大匠們把柱頭薄薄地削出一個弧形的倒角，既不影響柱子的承重功能，又給粗疏的建築增添了一絲細部的韻味。

東大殿依山而建，在寺院的最高臺上被古樹遮護，難以觀看到整個大殿全貌，增加了這座建築的神祕感。稍有遺憾的是現場這個視角無法欣賞到唐代建築大鵬展翅般的宏大屋簷，只能透過畫冊感受了。

必須以膜拜的姿勢，沿這段接近垂直角度的臺階攀爬而上，才能真正到達佛光寺東大殿。

　　大殿內部佛教主題的唐代雕塑群原貌被民國時期的修復給毀了。這個雕塑群比敦煌的唐代泥塑還要完整大氣，中心的佛像和菩薩等，被用力地塗成了慘白色，厚厚的白粉遮蓋之下，

177

沒有絲毫的唐代風韻，只能看看造型了。兩側的文殊普賢菩薩，好像是顏料不夠了，塗裝的不太狠，還保留唐代的風貌，可以好好觀摩。三世主佛金身和金色背光基本完整，造型圓潤大氣，一派肅穆的景象，脅侍菩薩和供養菩薩可以稱為唐代的經典造型，她們的造型柔美，體態豐腴，衣飾華麗，絲帶的質感表現得非常到位，彷彿風一吹就能飄動。佛堂塑像的整體處理顯示了極高的藝術水準，若沒有民國時期的修復，應該是一個經典的唐風造像群，國力和文化的自信，都一一展現。

東大殿門前唐大中十一年（857）經幢，右側為經幢上刻文「女弟子佛殿主寧公遇」這與大殿內墨書題記相同，除此之外還有建造時間，這都是大殿建造年代的重要佐證。

同樣的處理手法也可以在柱子上看到，複雜大氣的斗拱，坐落在粗壯的柱子上，唐代大匠們把柱頭薄薄地削出一個弧形的倒角，這種在古建裡面稱為「卷殺」的工藝，既不影響柱子的承重功能，又為粗疏的建築增添了一絲細部的韻味。

位於東大殿東南角的北齊時期祖師塔，典型的火焰型券門還有明顯的外來文化印記，感覺保護修復得過於認真了，現在嶄新的樣子與梁先生 1937 年拍攝的照片相比差點認不出來。

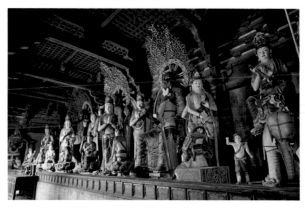

佛光寺作為五臺山名寺，是皇帝「特許營造」，主持願誠又是名僧，故寺內佛像塑像者的水準一定不低，照片是殿內塑像整體全貌，場面宏闊壯觀，以釋迦牟尼為中心，左右對稱。大殿內塑像展現了唐代藝術水準，遺憾的是塑像被清乾隆和民國時期兩次修復，如今這豔麗的色彩失去了應有的歷史沉澱感，好在造型、姿態神韻仍保留了唐代精華特徵。

東大殿為數不多可以看到的壁畫，位於殿前的拱眼處，據資料介紹這兩處壁畫高度 0.69 公尺。上圖為唐代說法圖，下圖為宋代諸佛圖。

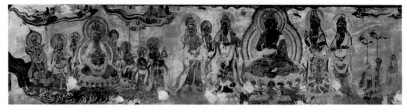

唐代阿彌陀佛說法圖，繪畫時的鉛粉現已變為鐵青色，雖然顏色不再豔麗，但是仍能展現構圖筆法與技巧，與敦煌石窟現存唐代壁畫風格一致。

宋代諸佛像筆畫局部，佛像下方寫有佛號的墨字。

佛光寺的配殿文殊殿是唐、遼、宋、金時期古建築中，僅存的一座懸山建築，也是金代
運用減柱法的建築代表，如今出於對古建的保護，大殿內在減柱間增加了細柱支撐。

　　整個大殿的唐代木構和壯碩的佛造像，結合局部的唐代彩繪，組成了輝煌的宗教聖殿，倘若能夠穿越回到唐代，是多麼幸運。從大殿出來，下午四點金黃的陽光灑在整個佛光寺，一切都好像鍍了金色的邊，猶如佛光普照。

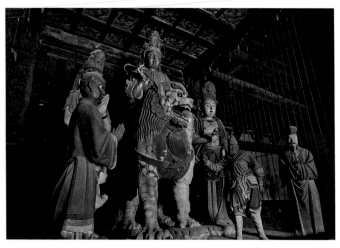

文殊殿中間的一組金代塑像，主像是文殊騎師像，並未像東大殿的塑像被修復得色彩豔麗，可以看出繼承了東大殿唐代塑像的風格。

◆ 廣大於天，名勝於世 —— 廣勝寺

　　10 月 16 日，我們來到著名的廣勝寺，先從山麓的下寺參觀，而下寺的精美壁畫已經流落美國納爾遜 —— 阿特金斯博物館，只剩一些白牆，著名的廣勝寺三絕之一 —— 元代水神廟壁畫，畫在水神廟內的東西牆壁上，主題分為祈雨圖和行雨圖，總面積為 197 平方公尺，文獻價值大於藝術價值。

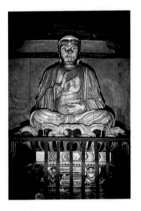

殿內的元代塑像三世佛之一

　　水神廟明明是求雨的寺廟，可畫的內容卻是婦女梳妝、下棋、打球、賣魚等生活場景，似乎與敬神求雨無關，這是怎麼回事呢？其實，廣勝寺的這四幅壁畫的內容暗藏了一個匠師們的設計，梳妝用的「鏡」，下「棋」的場景，打球的「球」，賣魚的「魚」，各取它們的諧音，各取一字，「鏡棋球魚」，就是「敬祈求雨」的意思。這種諧音法是傳統裝飾文化的主要應用方式，一直到現在還在使用，例如葫蘆就是福祿的意思，還比如國畫中常見的題材，雄雞站在石頭上，雞就是吉，石代表室，就是吉祥入室的意思。這種隱喻式的特色文化，反映了東方人的智慧。

下寺的後大殿，匾額寫有「寶筏金繩」，建築是元代單檐懸山式，大殿內原有的元代壁畫在民國時期被盜賣。

　　水神廟的壁畫有名，塑像也極為生動。塑像後面，北面牆上水神正坐中央，下面有一官員手執奏摺，正在求水神行雨，名為「祈雨圖」。正北神龕左邊有許多侍女正在準備用珠寶、水果及酒供奉水神。南壁牆東面就是這幅價值連城的元代戲劇壁畫。壁畫完成於元泰定元年（1324）。畫面上橫楷書「大行散樂忠都秀在此作場」，有極高的文獻價值，畫面畫有演員 11 人，七男四女，其中一女演員正在幕後探頭觀望，形象地再現了一個民間戲團隊正在登臺演出的實況。從畫面上看，當時元雜劇已分出生、旦、淨、丑等行當，有了刀、牙笏、扇子等道具和

勾臉譜、假鬍子之類的化裝，並且還有了精緻的布景，分出了幕前和幕後，伴奏樂器有鼓、笛、拍板等。地面為面磚鋪地，反映了元雜興盛時期的真實情景，是研究中國戲曲發展史的珍貴史料。整個畫面構圖嚴謹，色彩豔麗，人物線條飄逸流暢而有韻味，布局集中而有變化，彷彿一齣有聲有色的戲曲正在演出中。

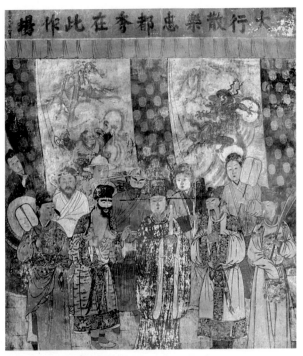

被專家譽為廣勝寺之一絕的明應王殿南壁東側的元雜劇圖，是中國目前唯一面積最大、保存最好的古代戲劇壁畫，尤為珍貴。圖中可以看出生、旦、淨、末、丑角色皆備，行當齊全。

　　水神廟的建築是元代修建，極易被忽視的是門口的門檻浮雕，講解員沒有解說，但和北京的元代浮雕鐵影壁手法一致，圖案內容也是元代常見的主題：一把蓮，造型舒朗生動，秉承了宋代的清雅，加入元的大氣。小小的門檻，也有精美的設計，古人所追求的永恆的高級藝術修養，折射在所有細節之中。

水神廟門門口的門檻浮雕，非常精美。

　　路過下寺幾個偏殿的時候，看到壁畫有修復的痕跡，倒是講解員警惕性極高，竟然不讓錄音，我覺得講解的資訊量不多，沒有錄音的必要。看到被修復的壁畫，挺不專業的，補的地方色彩很不協調，大部分細節都跳了出來，這種修補算是另一種破壞吧。

廣勝寺三絕之一的飛虹塔，在沒有陽光的陰雨天遠觀還不能顯出琉璃的色彩斑斕。

　　從下寺出來，遠望精美的另一個廣勝寺三絕之飛虹塔，飛虹塔是五座佛祖舍利塔和中國現存四座古塔之一。整座琉璃寶塔，輪廓清晰，形象生動，做工精緻，氣勢雄偉。塔身五彩紛呈，琉璃反射的光彩，神奇異妙如雨後彩虹，「飛虹塔」因而得名。可惜塔內沒有開放，沒能得見塔內著名的銅佛和琉璃藻井，無法體會當地民謠描繪的「飛虹塔、琉璃塔、塔上塔、塔下塔、塔駝塔、塔抱塔，肚裡懷著塔娃娃」的精彩場景，只能仔細地觀摩外部的精美琉璃雕塑和裝飾了。

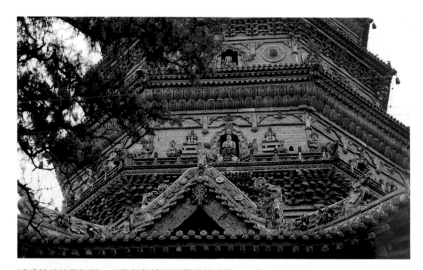

近看精美的飛虹塔，不能相信這層層疊疊的斗拱、人物、紋樣居然都是琉璃製成。

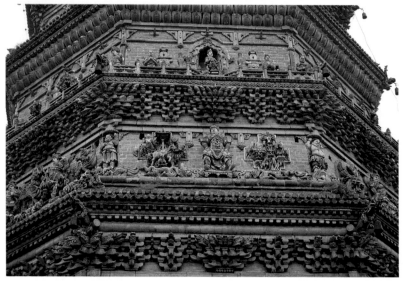

細看飛虹塔，每一層、每一個角度都細節豐富。

飛虹塔所在上寺的毗盧殿，門窗極為精美，六扇格扇門，棱花利用幾何圖形的變化，形成了如同音樂般的節奏美感，毗盧殿的壁畫沒有護欄，可以近距離觀賞，我們在黑漆漆的大殿裡，在巨大的佛像的注視和陪伴之下，就著手電筒的光，仔細觀賞了宏大的明代彌陀佛和十二圓覺菩薩像。壁畫中的這十二位圓覺菩薩，頭戴花冠，身佩瓔珞，身材健碩，面容圓潤，留有精緻的短髭。這壁畫場景宏大，服飾華麗，整體畫面有極強的裝飾性，細節刻畫也很精美，風格近似於北京法海寺，但是細節和華貴感稍遜。雖然出自民間畫師之手，但畢竟是祖傳的手藝，無論是生動神態的捕捉，還是衣紋飾品細節的刻畫，都技藝可觀。雖不如朔州崇福寺壁畫上的諸菩薩那麼讓人驚豔，也絕對屬於寺觀壁畫中的上品。

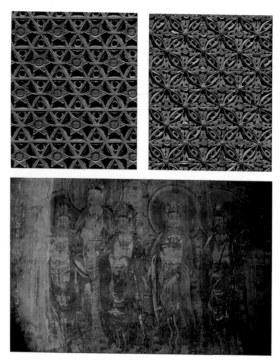

十二圓覺菩薩像局部

　　戀戀不捨地從上寺出來，山門兩側的哼哈二將和雙林寺的風格類似，做的面相傾向猙獰，達到了震懾人心的效果，但是沒有啟發讓人打從心底向善的念頭，只是讓人害怕，在佛祖面前，因為從寬而坦白，總不如自動向善的發願心，這天王的藝術性還是稍遜於雙林寺。

　　廣勝寺的元代壁畫和明代壁畫極有看頭，加上漂亮的飛虹塔，同學們冒著霏霏的細雨，流連忘返，整整看了一天。

山門兩側的哼哈二將

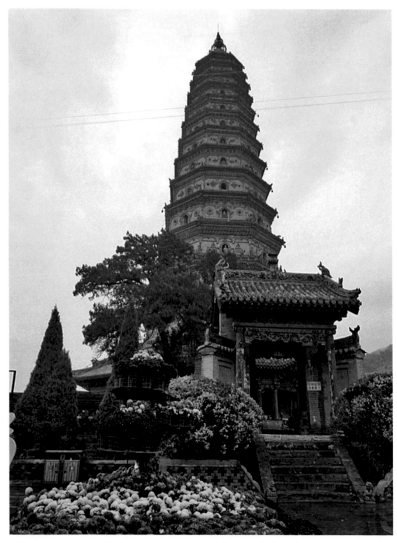

走出上寺大門，回頭再看，美景、美塔印象深刻，期待今後再來可以欣賞到陽光燦爛下的斑斕琉璃。

◆ 現實主義中的裝飾色彩 —— 稷益廟

考察線路越往後越精彩，10 月 17 日，高級研修班一行，來到了大名鼎鼎的稷益廟，美術史上著名的大蝗蟲精壁畫，就是稷益廟的傑作。稷益廟所在的陽王鎮並不大，也不繁華，傳說的南臨稷王山，北望汾河水，宜人的環境並沒有出現，反而一路的坑坑窪窪。

山西的寺廟，有廟就有戲臺，是一個地方特色，寺廟不僅承載著宗教祭祀的功能，還兼具著社區活動中心的功能。稷益廟的戲臺和正殿一樣都是明代的建築，比較寬大。

稷益廟是供奉后稷和伯益的廟宇，是明代寺觀壁畫典型代表作。與其他的宗教壁畫不同，稷益廟題材內容以中國古代神話傳說為題，表現上古時代大禹、后稷、伯益為民造福的故事，以描繪官民朝聖及稷益的傳說等為主。大殿、樓閣等建築為中心場面，四周有百官、武將和手持五穀、肩扛農具的各種人物，表現了人間的具體生活。

正殿對面的戲臺,戲臺旁邊紅色鐵門就是院子的出入口,平時都是大門緊閉,由一位精神矍鑠的老人家看管此處。

　　西壁是個祭祀場面,有大禹、后稷、伯益、群賢等,可以說是插圖版的《尚書》,環繞主體神,以三聖殿前的一部分布局,殿臺、樹木為近景,午門、軍帳為中景,山川、雲樹為遠景,祭廟樓閣為兩翼,大禹端坐中央,右首坐后稷,手執穀穗,左首坐伯益,三人頭頂各有冠蓋。描繪的文武百官、農民朝聖、稷益傳說、燒荒狩獵、伐木耕穫、山川園林等故事,是畫在牆壁上的一部農業史。

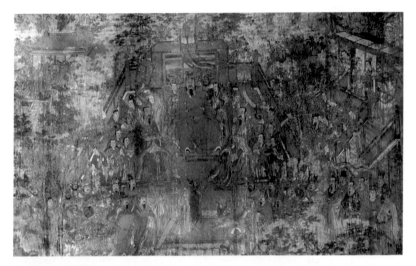

西壁壁畫中心部分

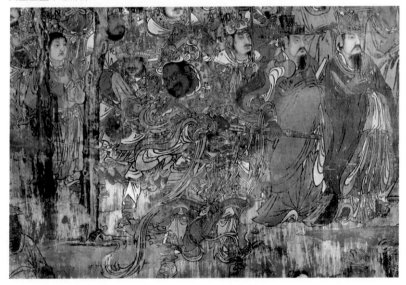

西壁壁畫局部的武將

195

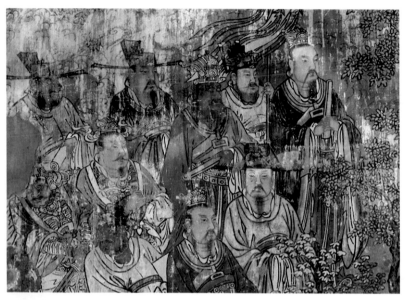

西壁壁畫左下角局部

　　東壁朝聖圖，描繪的是朝賀伏羲、神農和黃帝，除了文武百官，最有意思的是畫面中下方偏左的位置，一群行進在朝聖隊伍中的農民，牢牢捆縛著一隻蝗蟲作為朝聖祭品的經典場面，面部表情與動態的精彩刻畫，使農民對害蟲的痛恨之情躍然而生。而對「蝗蟲精」的表現，則採用擬人化手法，對其醜惡形象作了大膽絕妙的藝術性誇飾，顯示了古代民間畫師非凡的想像力。其他穀神、土地等各層級的幹部，報賀的、扛獵物的、簞食壺漿的不一而足。作為朝聖題材的壁畫，通常會強調朝聖隊伍陣容的宏大，強調氣勢之壯觀，而這幅朝聖圖，卻用

奇妙的構思，打破了常規的表現方法，人物布局看似不講究儀式行列，而是把出行隊伍巧妙地掩映於山林雲霧之間，帶給觀者更多的想像空間，反襯出隊伍的規模龐大。

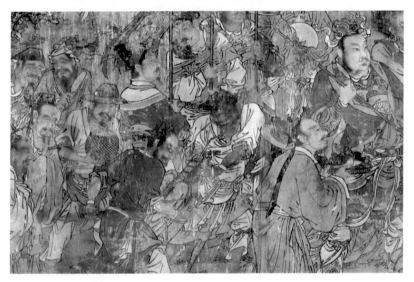

東壁壁畫中心局部人物，應為報告開荒和狩獵的情況的官吏

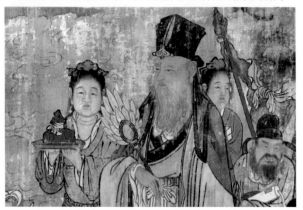

南壁東側「東帝赴會」中張大帝羽扇綸巾

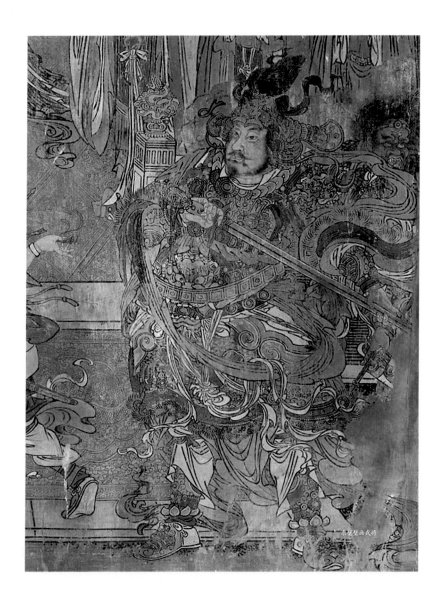

壁畫中描繪的陰曹地府

陰曹地府中的官吏

壁畫中的小人物，越看越有意思

　　稷益廟壁畫繼承了元代壁畫風格，筆力雄健，結構緊湊，主要用了柳葉描等大長線，用寫實的方法描繪各種故事場景，線描爽暢流動，圓潤光滑，墨色統一。線條的粗細多變化，布局安排具層次分明，有很好的節奏感。色彩方面多使用硃砂著色，間配石綠、石青、白色、黃色，注重人物冷暖色彩搭配，在對比中穿插白、金，以及三青、四綠等亮色，尋求變化，使畫面充滿動感。瀝粉貼金技法更增加了畫面的立體感，造成了金碧輝煌的藝術效果。

　　稷益廟明代壁畫是內容豐富的現實主義宏偉巨製，繪畫手段採用典型的工筆重彩技巧，線條簡練、流暢，把歷史傳說、神話故事和當時的農耕生活融為一體。壁畫上的人物情緒，採用不同的線質來表現刻畫，各具神態，有的注視，有的對語，

有的沉思，有的傾聽。如此眾多的人物組織在平面的構圖中，透過微小的轉側、顧盼和勞作得到相互之間的呼應，整齊而不呆板，繁複而不雜亂，達到了工筆重彩人物畫的高峰。

　　看完稷益廟壁畫，覺得人類文明的發展路線都是如此的相似。和明代相併行的西方，彼時正發生著巨變，文藝復興的寫實風格正在蓬勃發展，審美經驗和科學技術的結合，形成了寫實主義的高峰。中國藝術在風格表現上走出了完全不同的效果，這種世俗化的寫實技巧和裝飾性的表現方法，產生了明代的民間木版年畫，影響了日本，演變出著名的浮世繪，又傳播到西方，啟迪了現代藝術的發展。東西方文化的交融，變幻豐富，想像一下，更覺人類文明的奇妙。

結語

　　世界文明發展中，宗教對人類哲學思潮的發展有著巨大影響，為傳播教義不能不依靠美術為媒介，其思想對藝術思維、行為觀念、繪畫表現方式等，都產生了至關重要的發現和創造。建築、雕塑、繪畫所呈現的信仰與力量，具有不同的審美價值，演繹著不朽的人類文化史。

　　東西方宗教美術的差異，區別在於對世界觀、價值觀、審美觀等多方面的異同。基督教藝術，無論是教堂建築還是雕塑、繪畫都在歌頌人的偉大，在宗教美術中，基督教美術傳播的地域最廣；作為已有兩千餘年的漢傳佛教，始終沒有統一的造像量度和範本，但歷代漢地造像，在最初依印度傳來之樣本，到後來形成各代名畫家所創的「張家樣」、「吳家樣」，更多的是師傅帶徒弟，全憑技藝在實踐中創造心目中理想的形象，使得漢傳佛造像在不同地域、時間出現了各種風格不同的藝術形象。道教美術產生和發展於中國，早於佛教但不如佛教美術那樣成就輝煌，透過觀念而表現出的建築、雕塑、繪畫、書法及工藝美術等形式，卻深深地滲透到中國美術的核心精神中。

　　1988 年，熊秉明在〈佛像與我們〉一文中提出欣賞宗教藝術，特別是佛像，應排除的三種成見。

結語

　　第一步要排除宗教成見，無論是宗教信徒的成見，還是敵視宗教者的成見。所以要欣賞佛像我們必須忘掉與宗教牽連的許多偏見與聯想，要把佛像從宗教的廟堂裡竊取出來，放入藝術的廟堂裡去。

　　第二步是要排除寫實主義的藝術成見。一兩百年前西方油繪剛傳到中國，中國人看不慣光影的效果。後來矯枉過正，又把傳統中國肖像看為平扁，指斥為不合科學，並且基於粗淺的進化論，認為凡非寫實的製作都是未成熟的低階段的產物。到了西方現代藝術思潮傳來，狹隘的寫實主義觀念才又被打破，中國古代繪畫所創造的意境重新被肯定。

　　第三步，我們雖然在前面排斥宗教成見，卻不能忘記這究竟是一尊佛。「佛」是它的內容，這是最廣義的神的觀念的具體化，所以我們還得回到宗教和形而上學去。如果我們不能了解「佛」的觀念在人類心理上的意義，不能領會超越生死煩惱的一種終極的追求，那麼我們仍然無法欣賞佛像。如果「生動」是指肌膚的模仿、情感的表露，那麼，佛像不但不求生動，而且正是要遠離這些。佛像要在人的形象中掃除其人間性，而表現不生不滅、圓滿自足的佛性。這是主體的自我肯定，自我肯定的純粹形式。無論外界如何變幻無常，此主體堅定如真金，「道通百劫而彌固」[01]。

01　吳為山編：《熊秉明雕塑藝術》，人民美術出版社，2011，第 18 —— 19 頁。

中國近現代美術教育事業的奠基人李瑞清認為「宗教者，群學之母，使人之有愛力合群者，孰與於宗教也」[02]。

　　羅丹說：「真正的藝術家，總之，是人類之中最信仰宗教的。」[03]

　　德國表現主義畫家馬克（Franz Marc）說：「沒有一個偉大的『純藝術』是無宗教的，藝術愈宗教化，它愈有藝術性。」[04]曾經，宗教為藝術提供了題材和內容，當下，宗教是藝術表現的精神誘因。它們都共同表現著深入心靈的情感力量，影響並左右著藝術家。

　　過去，研究宗教美術的學者注重從宗教儀規、科儀、文本等方面來理解圖像及物品，站在繪畫實踐的角度，本書不是一本闡述宗教教義的讀物，也不是講解宗教歷史的教材，而是著眼於美術作為人類意識與情感的載體，宗教文化需要的一種審美形式，探討一種群體的精神行為推動下的文化發展狀況，即從材料與表現的層面揭示圖像藝術所展現對宗教文本的理解（但沒有用更為具體的技法示範，比如：引導學生如何掌握佛像的基本畫法）。在這裡，沒有哪一種宗教美術的形態優於其他宗教，但每一種又有其獨特的藝術法則，我們回顧傳統，希望能把偏見拋諸腦後，我們「看重宗教所產生的效果 —— 它對

02　李瑞清著：〈諸生課卷批〉，《清道人遺集》，黃山出版社，2011，第88頁。

03　《羅丹藝術論》，羅丹口述，葛賽爾記，沈琪譯，吳作人校，人民美術出版社1987年版，第91頁。

04　《西方畫論輯要》，江蘇美術出版社1998年版，第633頁。

藝術、心靈平靜和群體團結的貢獻」[05]。

宗教繪畫比較研究課題的實施，是自 20 世紀美術教育發軔以來，在專業院校進行的首次嘗試。應該說，這四門主要課程，不論是哪一門，都可以盡終生之精力去研習。好在這些課程的物質基礎類似甚至相同，只不過在媒介方面有所區別，於是乎，呈現出不同教義下的造型和表現特徵。由於受進修生教育年限的限制，如何在短短的一年中，有步驟地規劃課程安排，引導學生在求知欲望下探究藝術的魅力，並在比較中獲得收益，一直是我們思考和努力的目標，況且，文化的復興離不開傳統的延續。

05　（美）休士頓・史密斯：《人的宗教》，梁恆豪譯，海南出版社，2014，第12頁。

參考文獻

[01] 潘天壽 . 佛教與中國繪畫 [J]. 東方藝術：2015（12）.

[02] 劉偉冬 . 圖像學與中國宗教美術研究 [J]. 新美術：2015（3）.

[03] 汪小洋 . 宗教美術的宗教行為性質思考 [J]. 民族藝術：2007（4）.

[04] 孫寶林 . 析中外宗教美術的異同 [J]. 淮陰師範學院學報 .2008（1）.

[05] 劉綱紀 . 關於六法的初步分析 [J]. 美術研究 .1957（4）.

[06] 王峰 . 對六法中「傳移摹寫」的再思考 [J]. 美術界 .2013（2）.

[07] 李豪東 . 雙鉤廓填法述略 [J]. 中國書法 .2016（11）.

[08] 朱立文 . 瓦薩里藝術技法研究初探 [J]. 理論研究 .2012.

[09] 巫鴻 . 禮儀中的美術 —— 巫鴻中國古代美術史文編 [M]. 北京：三聯書店 .2016.

[10] 金維諾，羅世平 . 中國宗教美術史 [M]. 南昌：江西美術出版社 .1995.

[11] 丹巴繞旦 . 西藏繪畫 [M]. 拉薩：中國藏學出版社 .2006.

[12] （美）休士頓 · 史密斯 . 人的宗教 . 梁恆豪譯 [M]. 海口：海南出版社 .2014.

[13] 閻文儒 . 雲岡石窟研究 [M]. 桂林：廣西師範大學出版社 .2003.

[14] 溫肇桐 .《古畫品錄》解析 [M]. 南京：江蘇美術出版社 .1992.

[15] 徐復觀 . 中國藝術精神 [M]. 上海：華東師範大學出版社 .2001.

[16] 俞劍華編 . 中國畫論類編 [M]. 北京：人民美術出版社 .2016.

[17] 張世南 . 遊宦紀聞 [M]. 北京：中華書局 .1981.

[18] 劉海粟 . 中國繪畫上的六法論 [M]. 北京：中華書局 .1931.

[19] 趙希鵠 . 洞天清錄集 [M]. 杭州：浙江人民美術出版社 .2016.

[20] 於安瀾編 . 畫品叢書 [M]. 上海：上海人民美術出版社 .1982.

[21] 徐邦達 . 古書畫鑒定概論 [M]. 上海：上海人民美術出版社 .2000.

[22] 王子雲 . 從長安到雅典 —— 中外美術考古游記 [M]. 西安：陝西人民美術出版社 .1992.

[23] 張元編 . 油畫教學 · 材料藝術工作室 [M]. 北京：北京大學出版社 .2007.

[24] 王定理，王書傑 . 中央美院中國畫傳統色彩教學 [M]. 長春：吉林美術出版社 .2005.

[25] 李方東，季囡娉 . 坦培拉繪畫 [M]. 北京：中國科學技術出版社 .2018.

電子書購買

國家圖書館出版品預行編目資料

東西方傳統宗教繪畫：敦煌壁畫 × 精緻唐卡 × 坦培拉，在宗教畫中看見藝術家的匠心獨運以及人性之美善 / 吳守峰編著 . -- 第一版 . -- 臺北市：崧燁文化事業有限公司 , 2022.09
　面；　公分
POD 版
ISBN 978-626-332-738-2(平裝)
1.CST: 宗教藝術 2.CST: 繪畫 3.CST: 比較研究
901.7　　111014079

東西方傳統宗教繪畫：敦煌壁畫 × 精緻唐卡 × 坦培拉，在宗教畫中看見藝術家的匠心獨運以及人性之美善

臉書

編　　著：吳守峰
封面設計：康學恩
發 行 人：黃振庭
出 版 者：崧燁文化事業有限公司
發 行 者：崧燁文化事業有限公司
E - m a i l：sonbookservice@gmail.com
粉 絲 頁：https://www.facebook.com/sonbookss/
網　　址：https://sonbook.net/
地　　址：台北市中正區重慶南路一段六十一號八樓 815 室
Rm. 815, 8F., No.61, Sec. 1, Chongqing S. Rd., Zhongzheng Dist., Taipei City 100, Taiwan
電　　話：(02) 2370-3310　　傳　　真：(02) 2388-1990
印　　刷：京峯彩色印刷有限公司（京峰數位）
律師顧問：廣華律師事務所 張珮琦律師

定　　價：550 元
發行日期：2022 年 09 月第一版
◎本書以 POD 印製